Daniel Morgade

(Uruguay; n 1977)

Quinteto, Op32.

Lulu.com

Daniel Morgade

(Uruguay; n 1977)

Quinteto, Op32.

2004

*para clarinete en Sib solista
y Cuarteto de Cuerdas*

*Editado por Daniel Morgade
Derechos reservados por
Asociación General de Autores del Uruguay AGADU
Edición 2015*

*Foto de portada:
Detalle: Const rouge ocre 1931
Joaquín Torres García (1874 – 1949)*

Lulu.com

Quinteto

Para Clarinte y Cuarteto de Cuerdas; Op32
Al Mtro. Alejandro Moreno

Daniel Morgade 2004
(Uruguay; 1977)

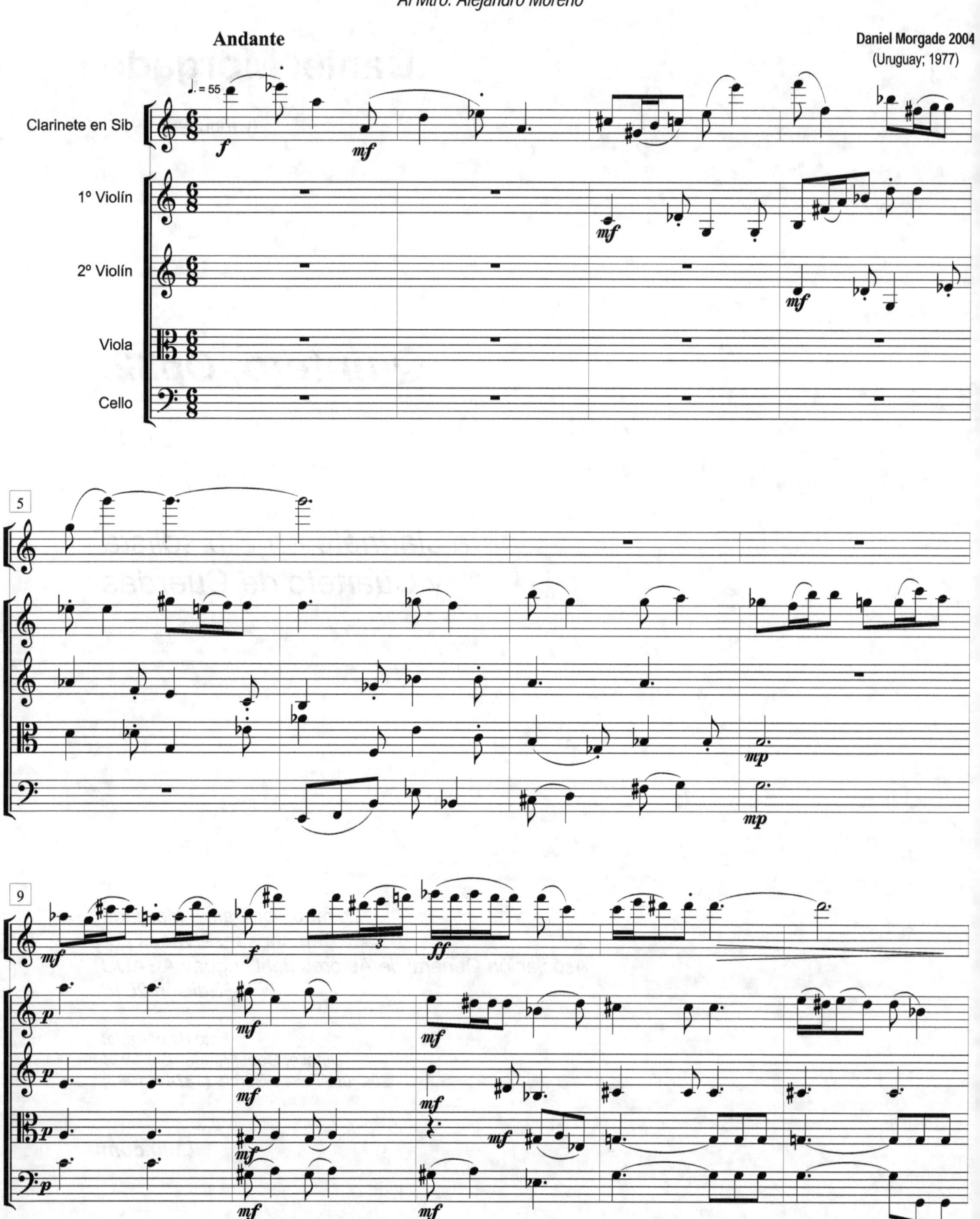

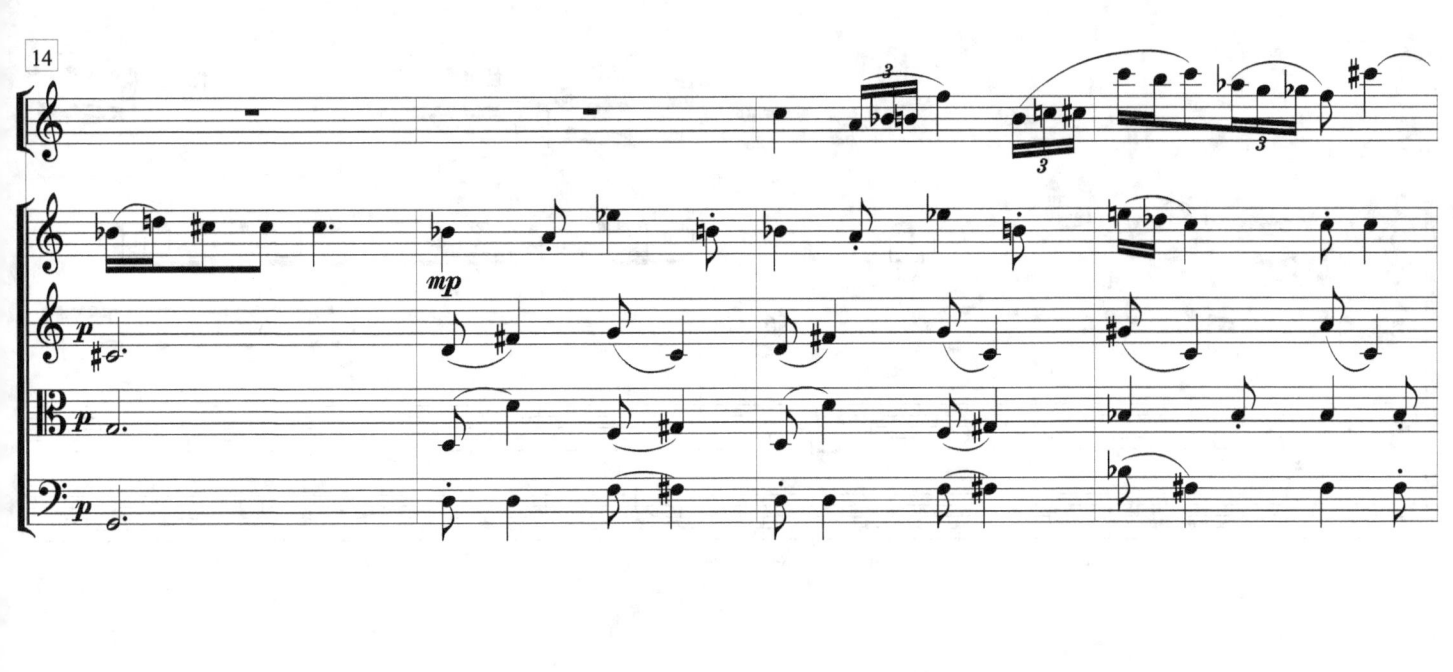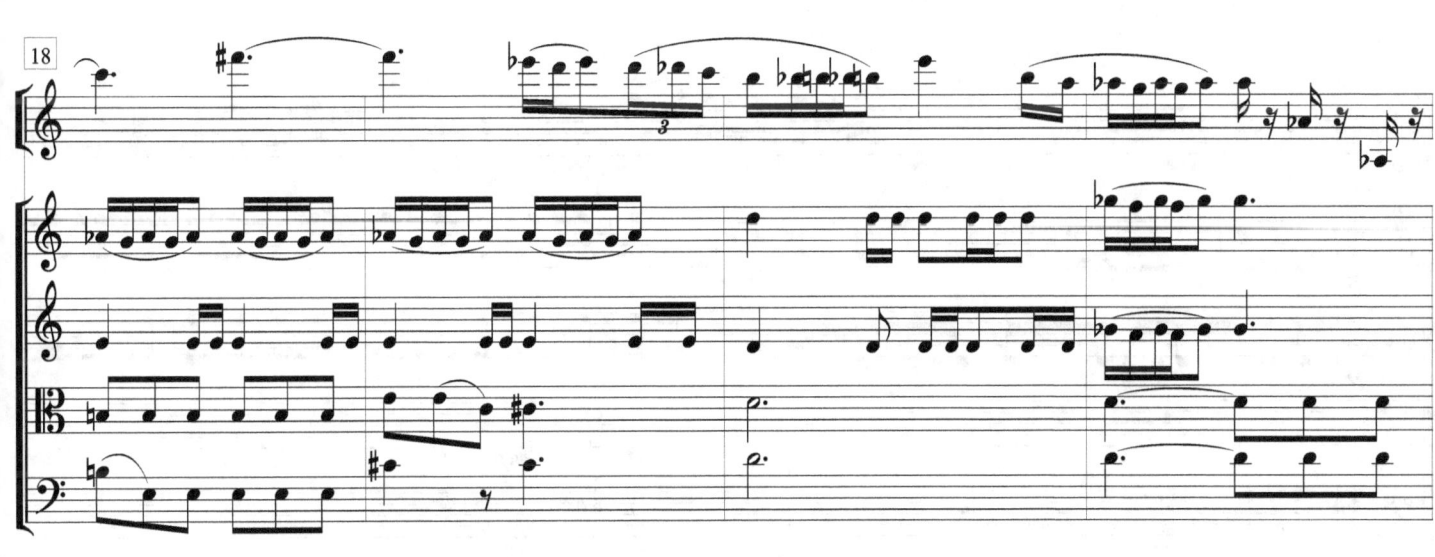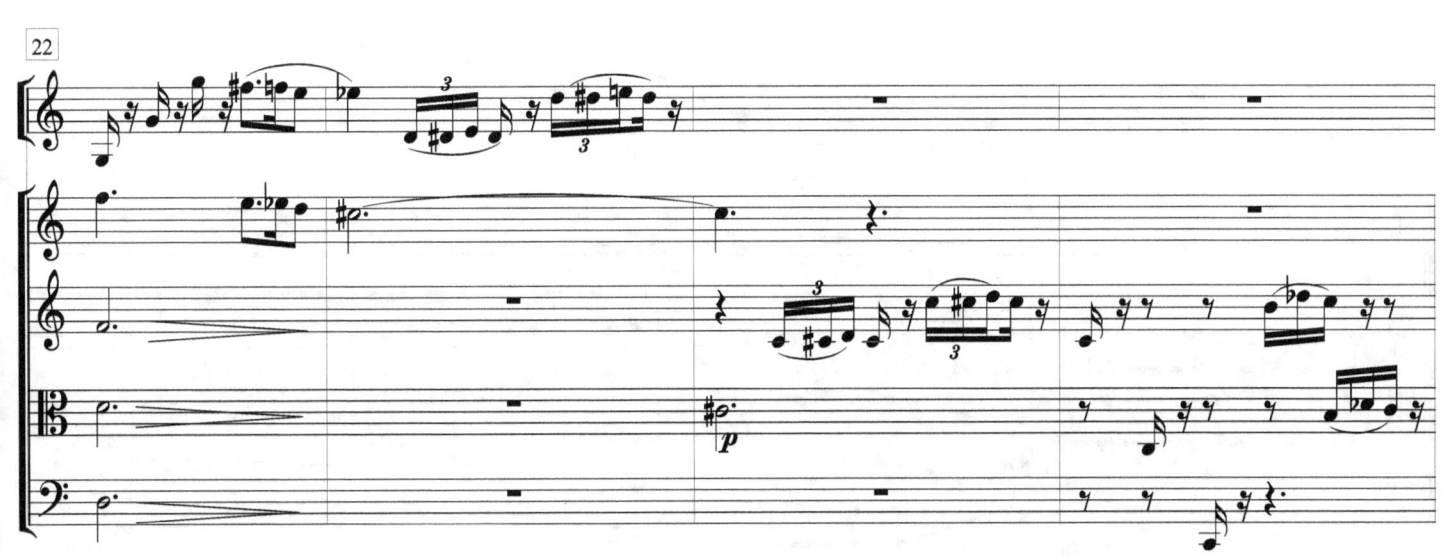

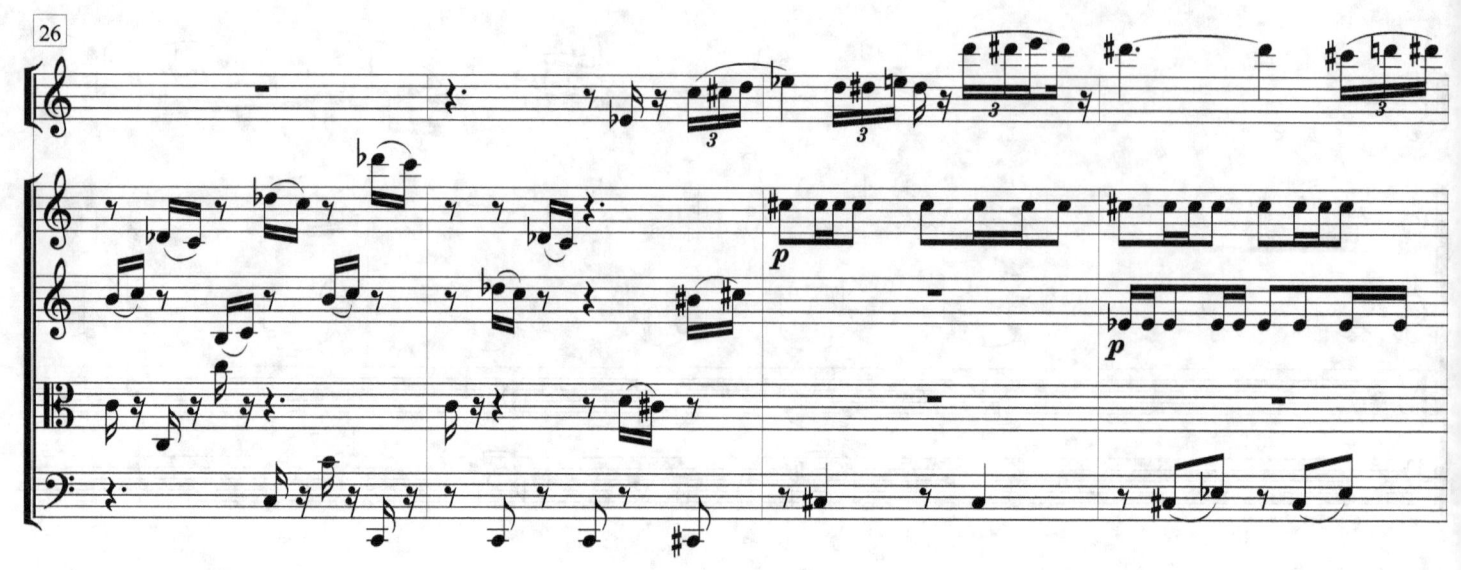
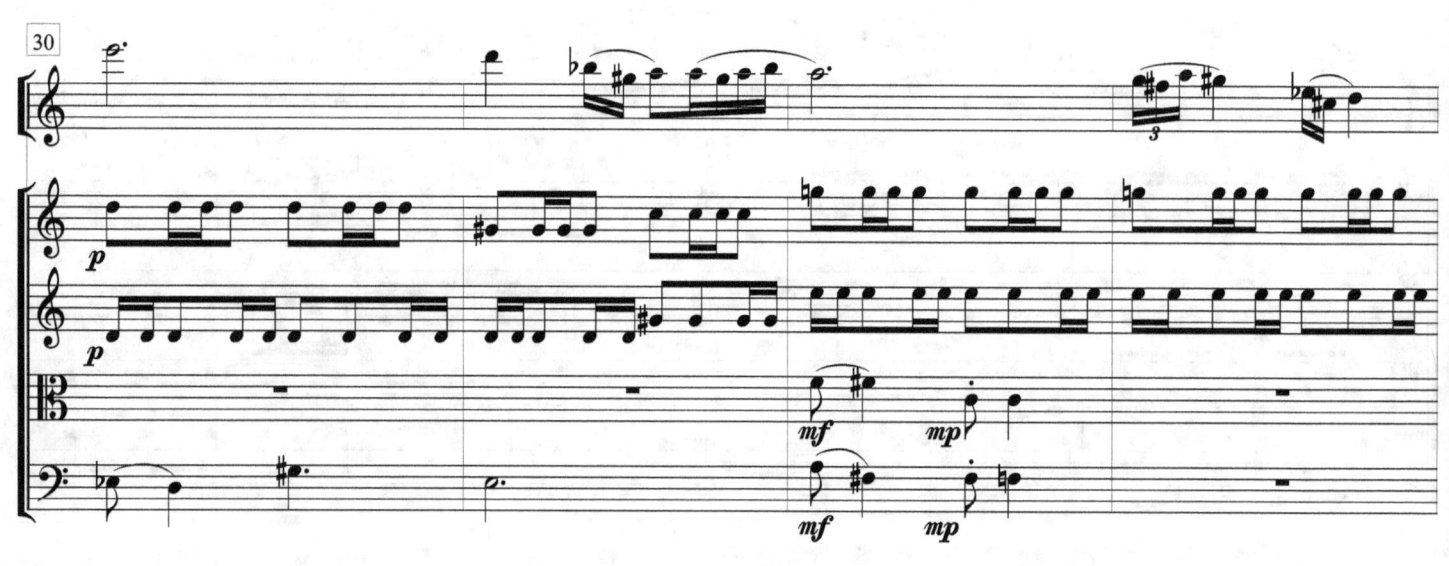
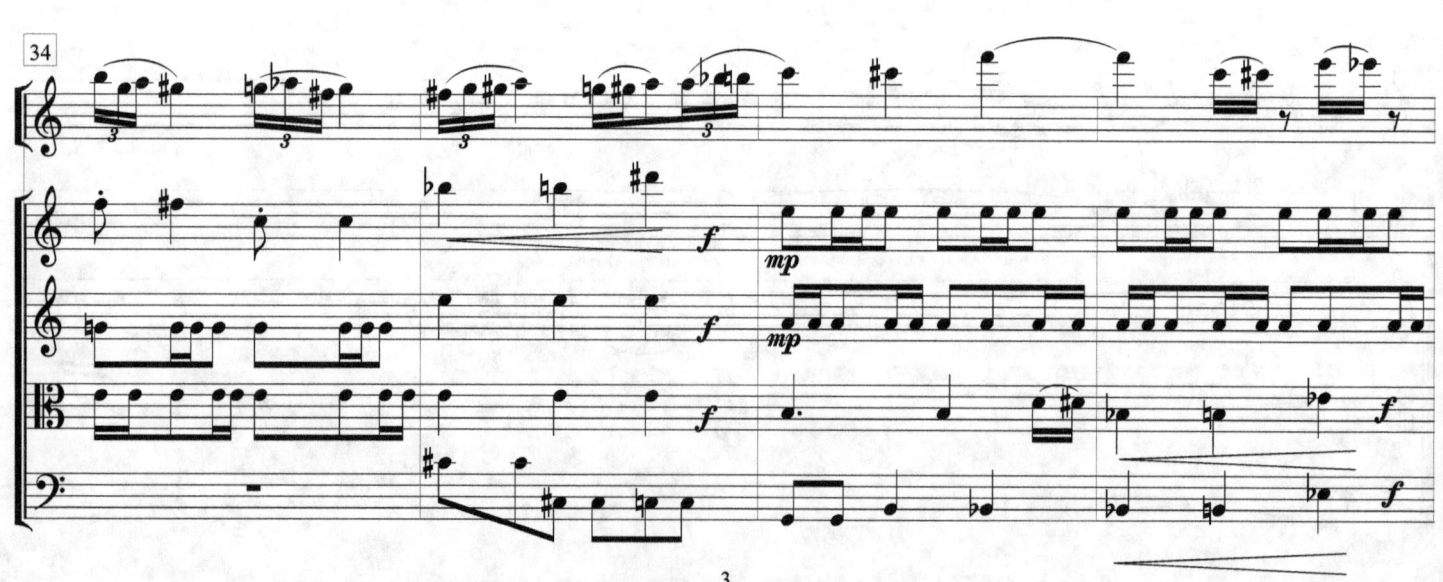

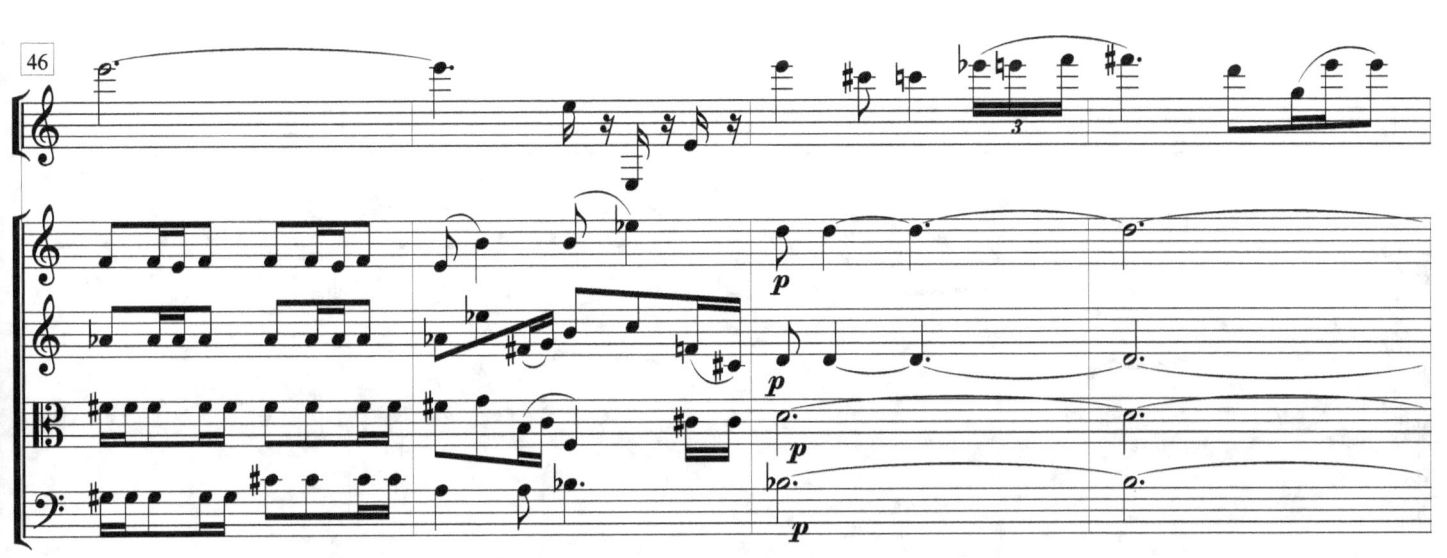

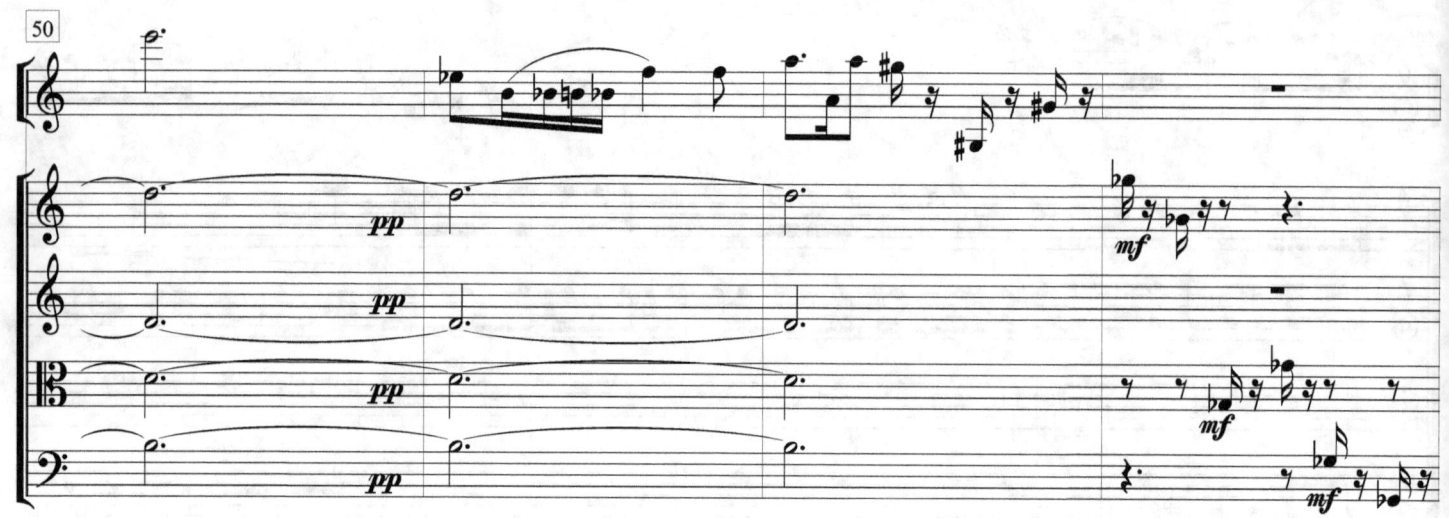
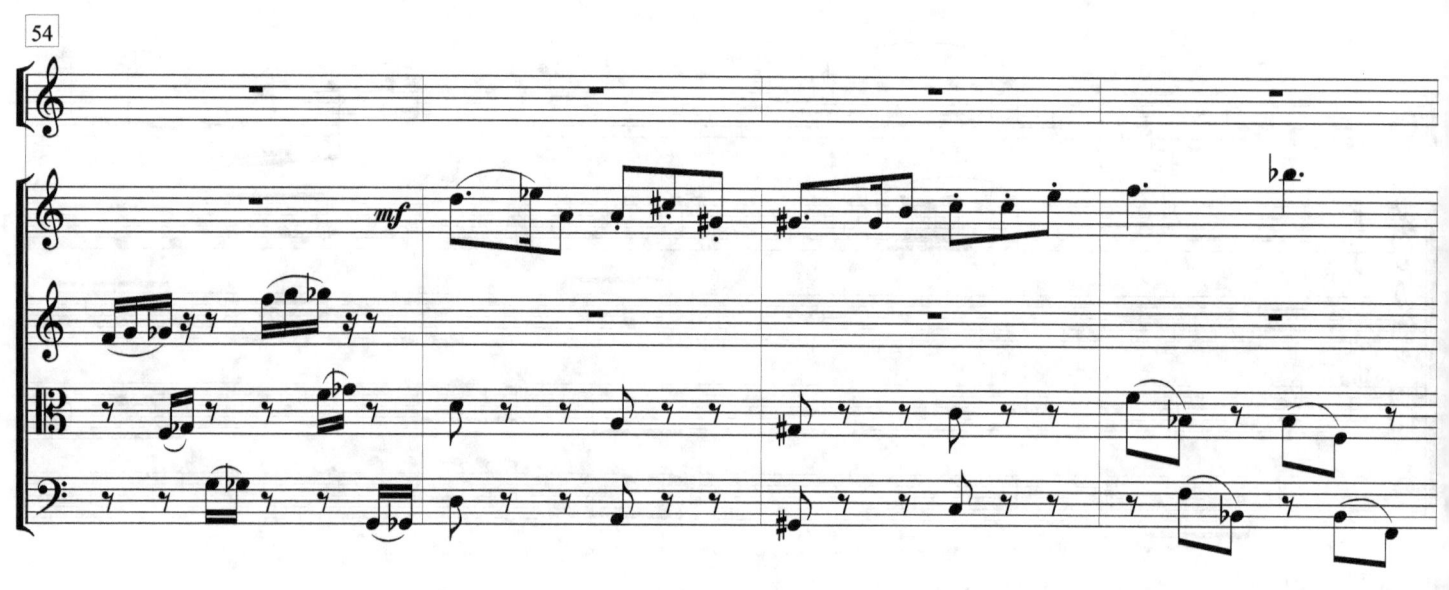
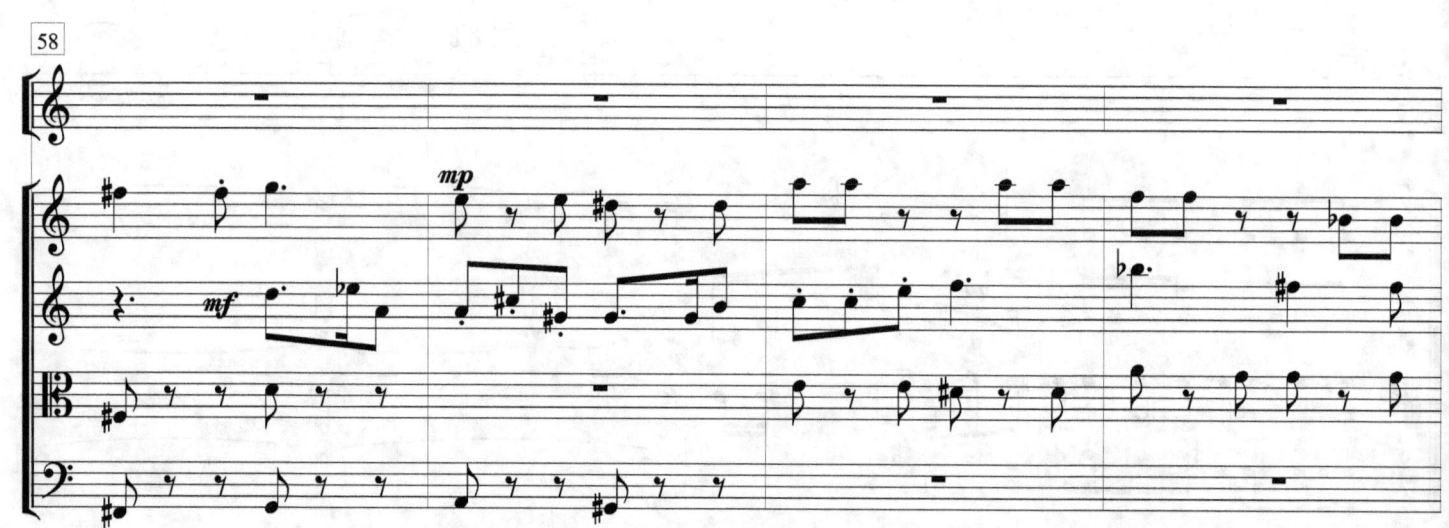

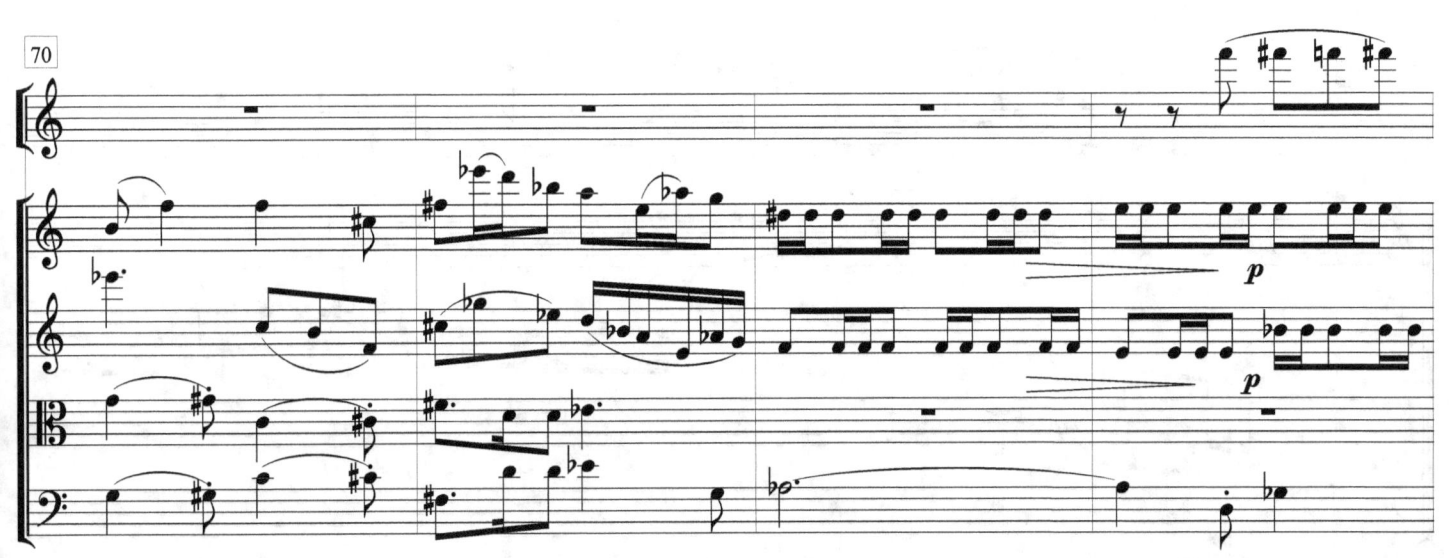

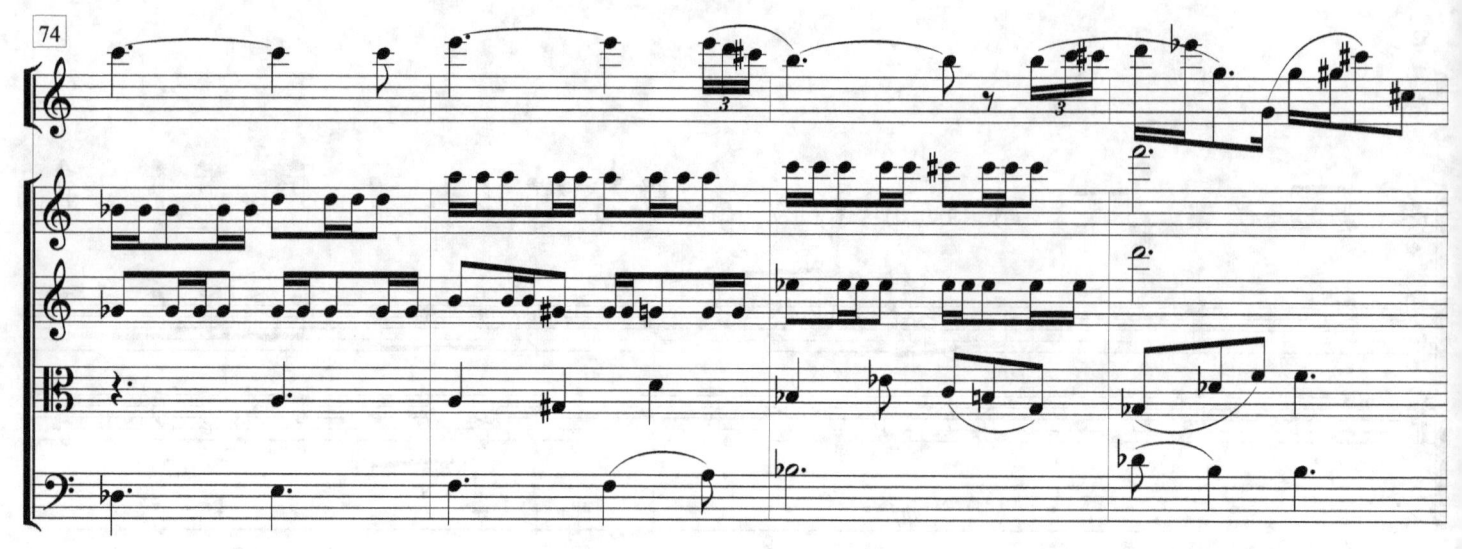
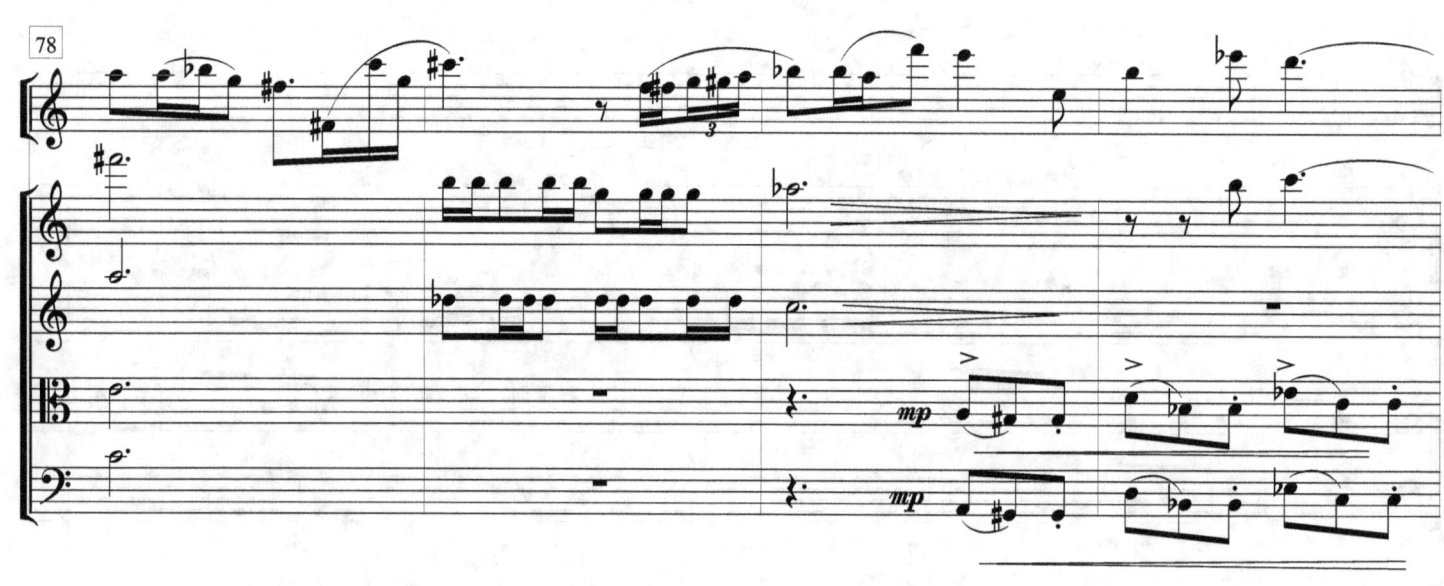
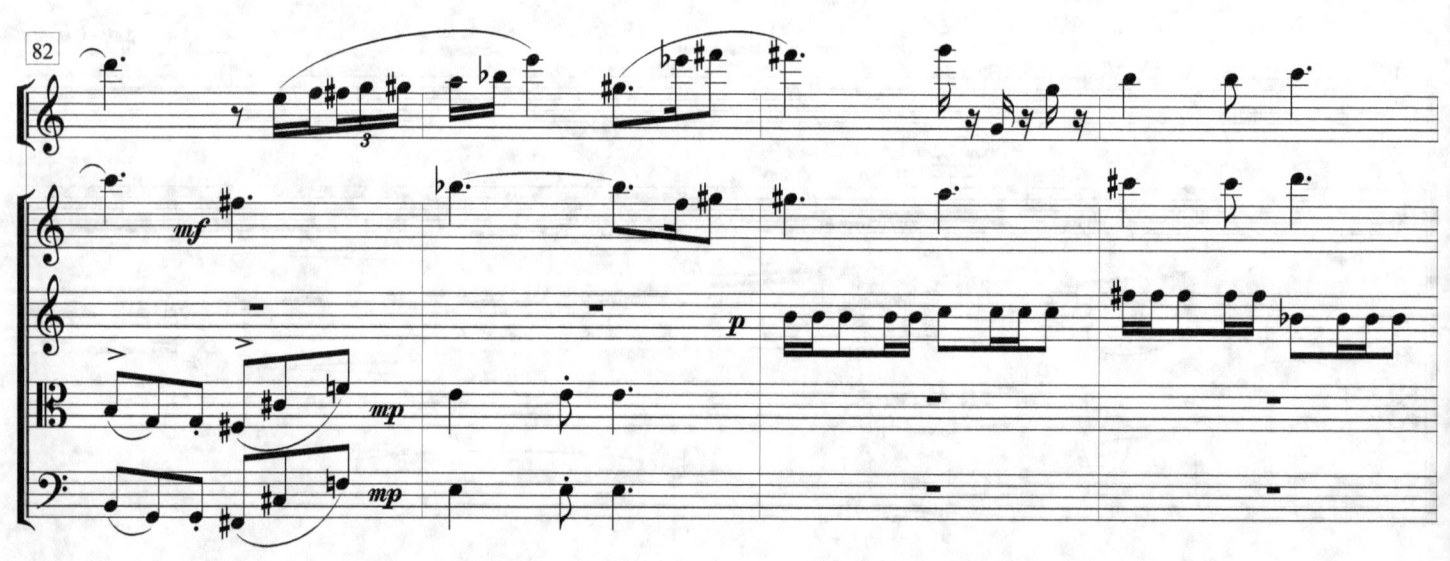

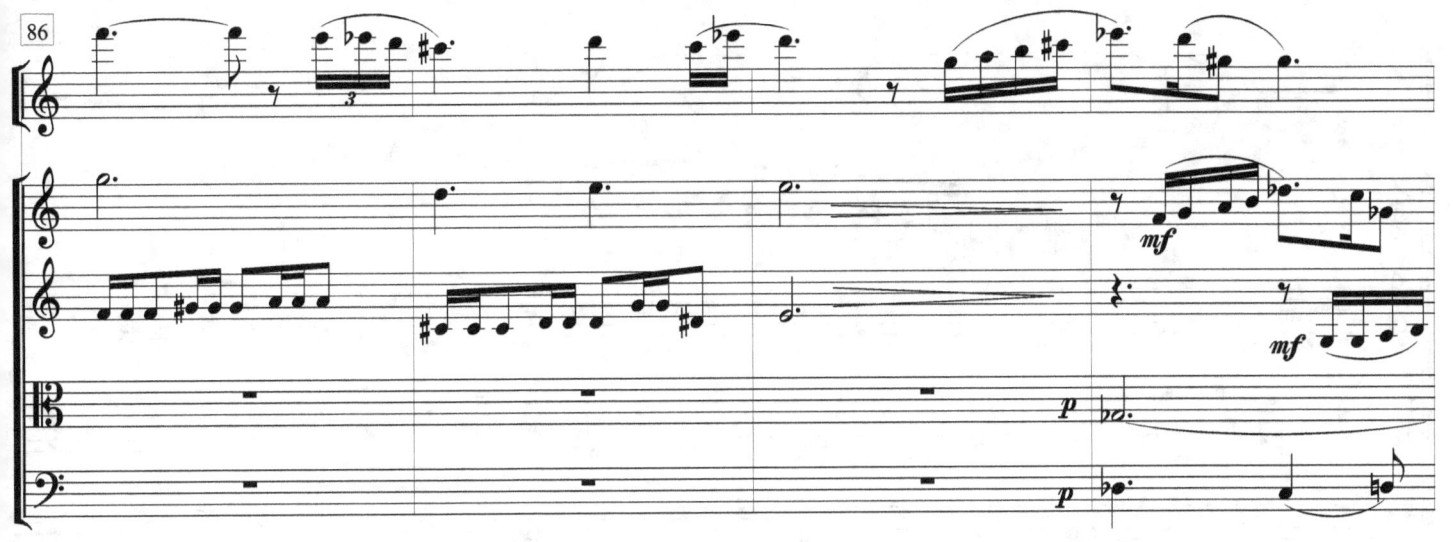

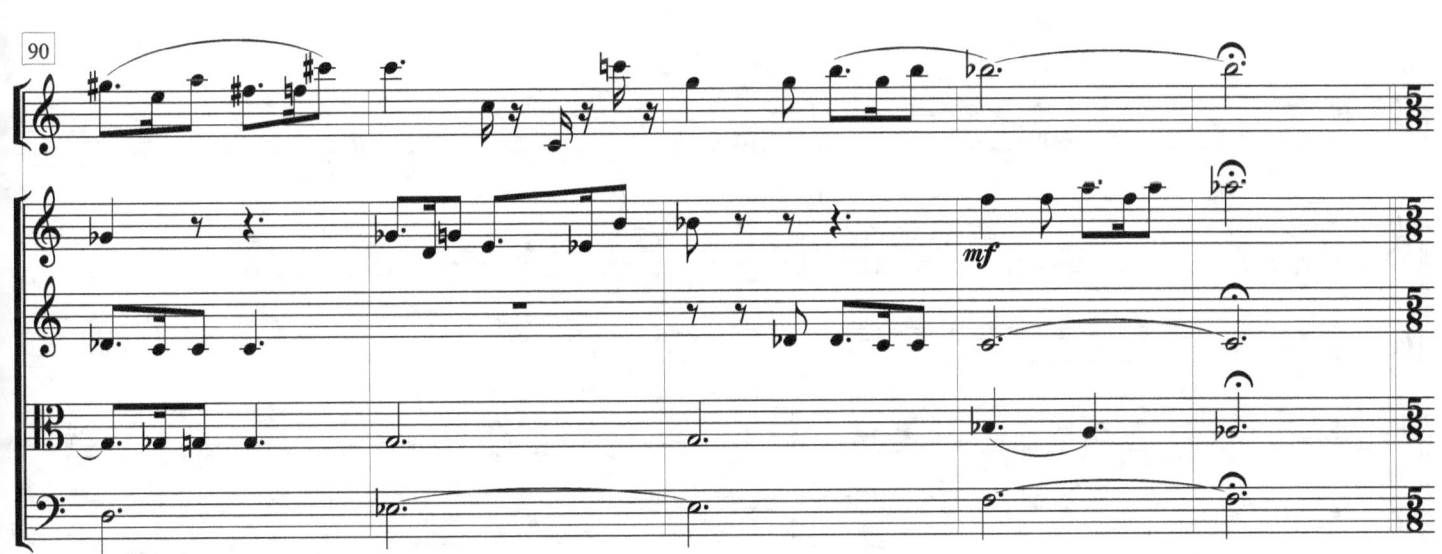

Allegro

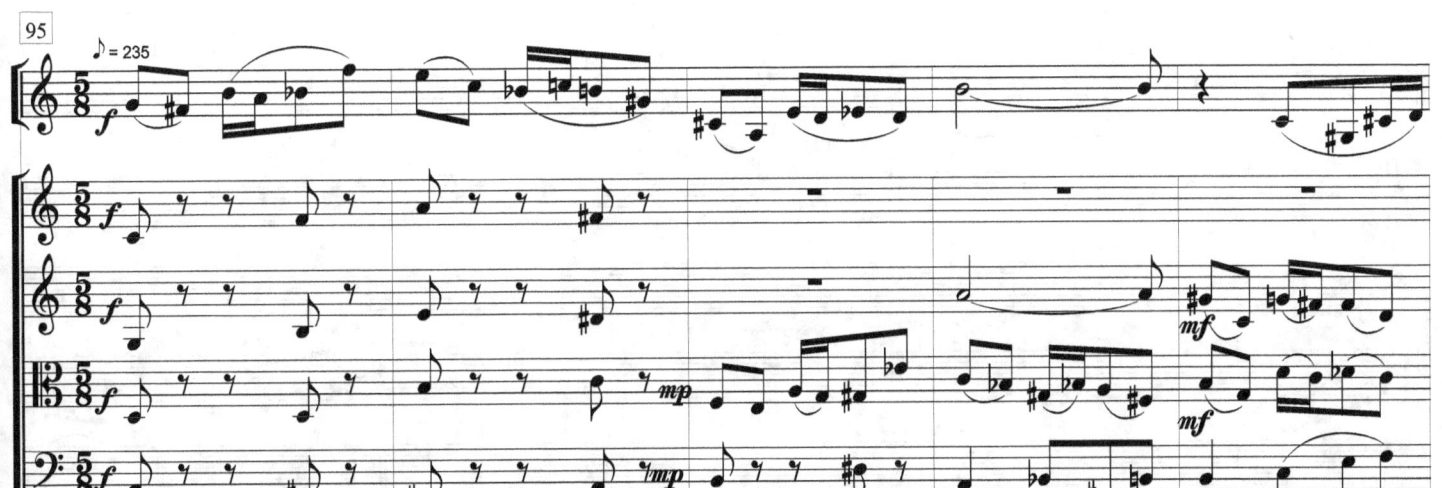

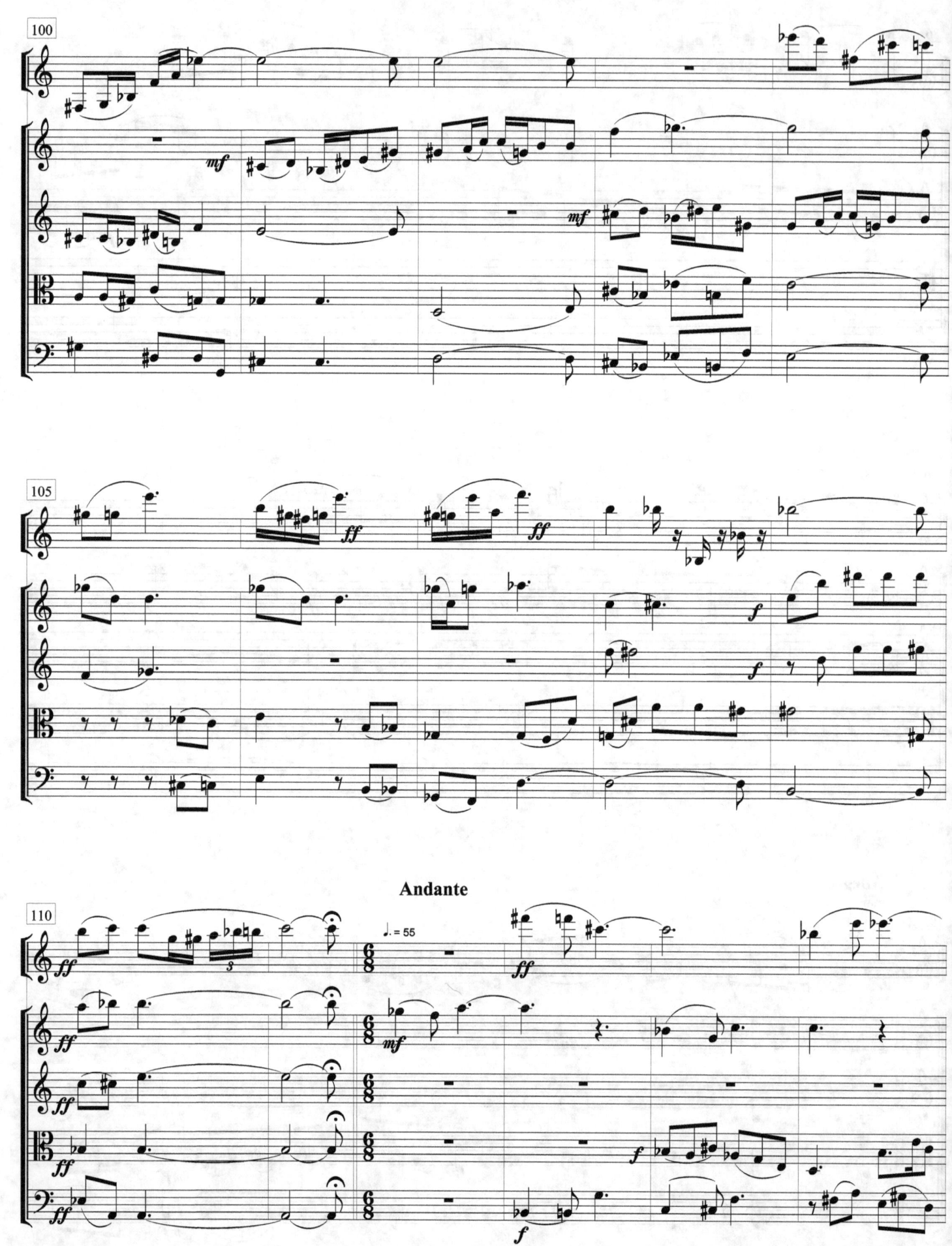

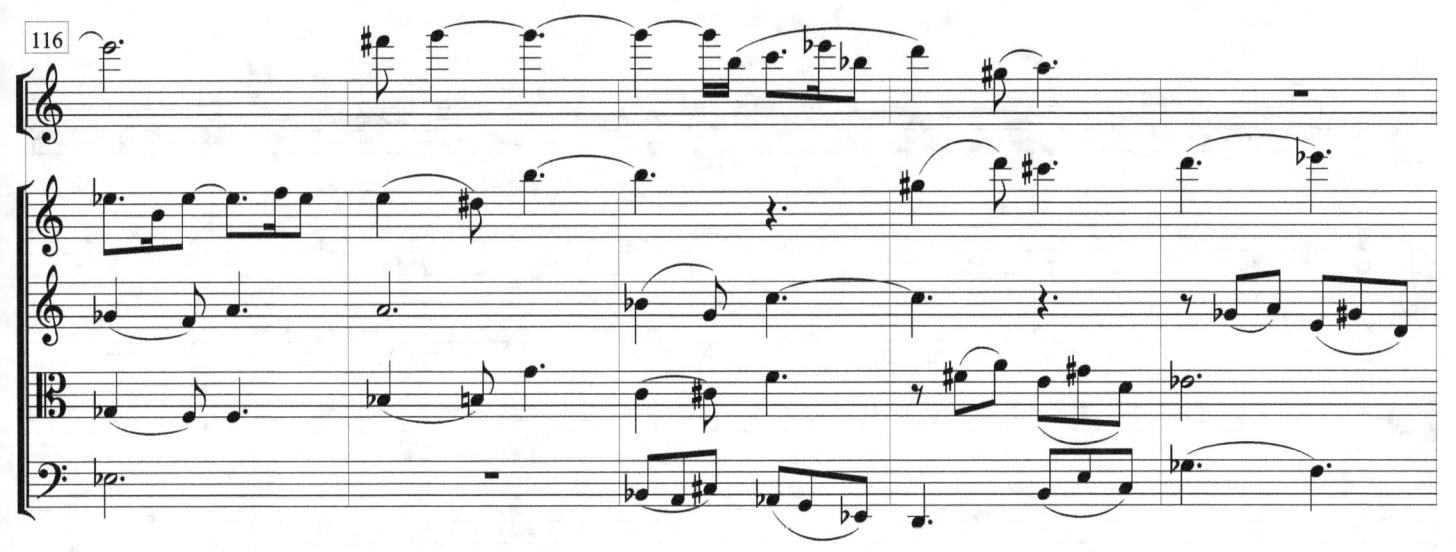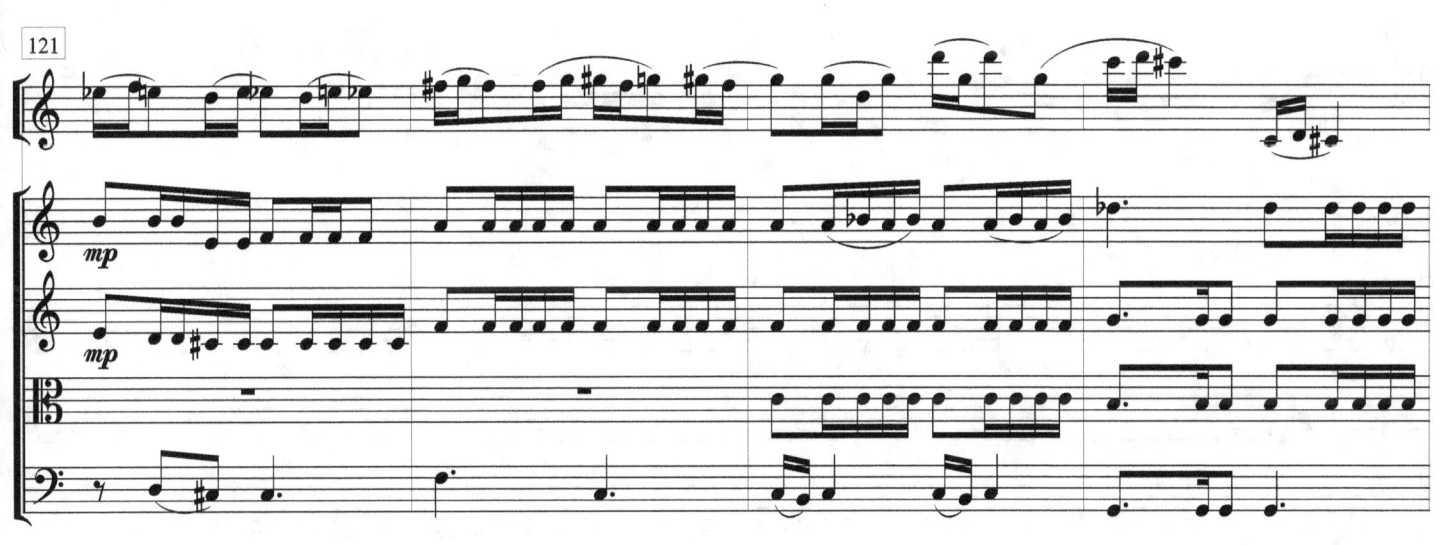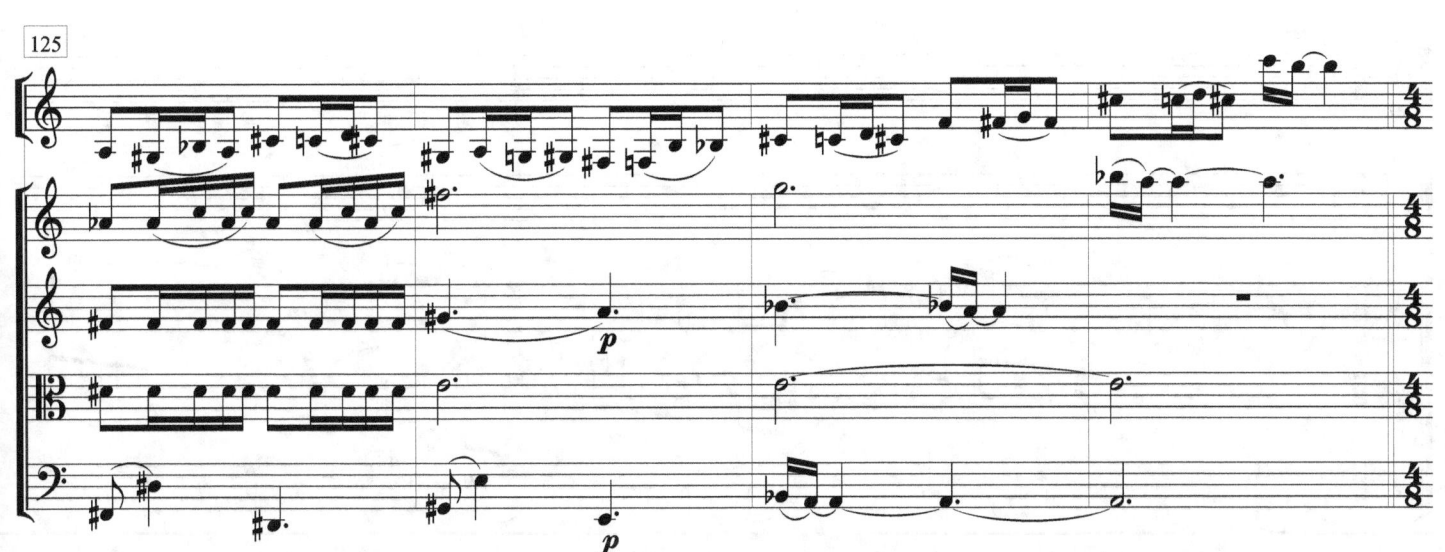

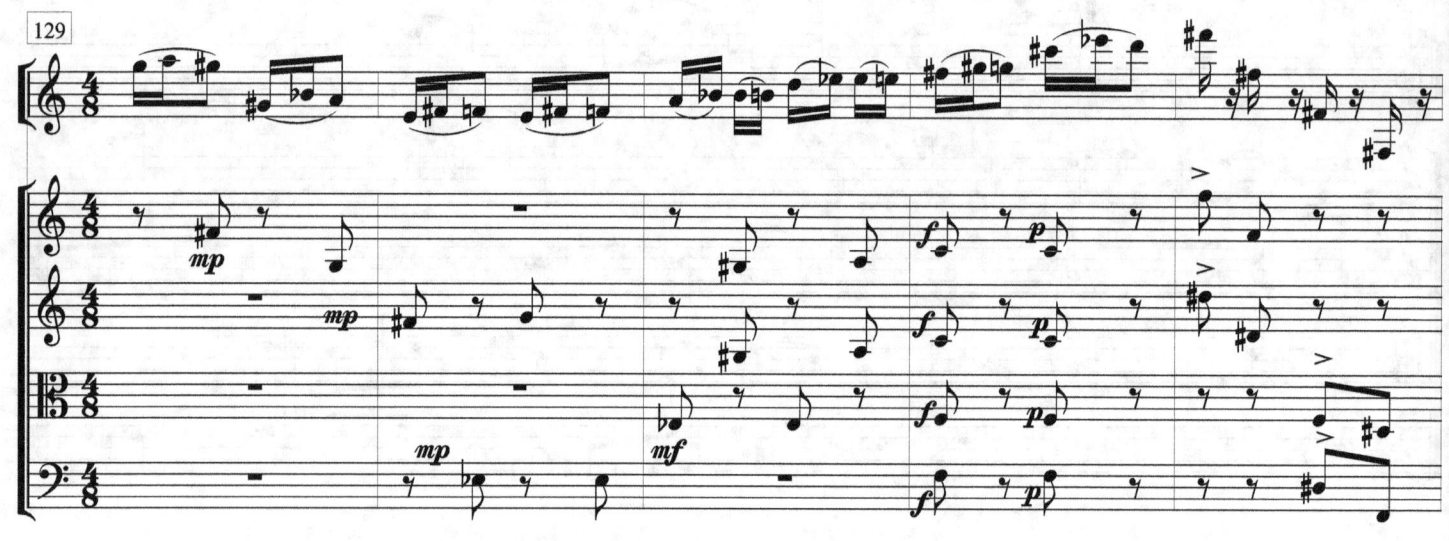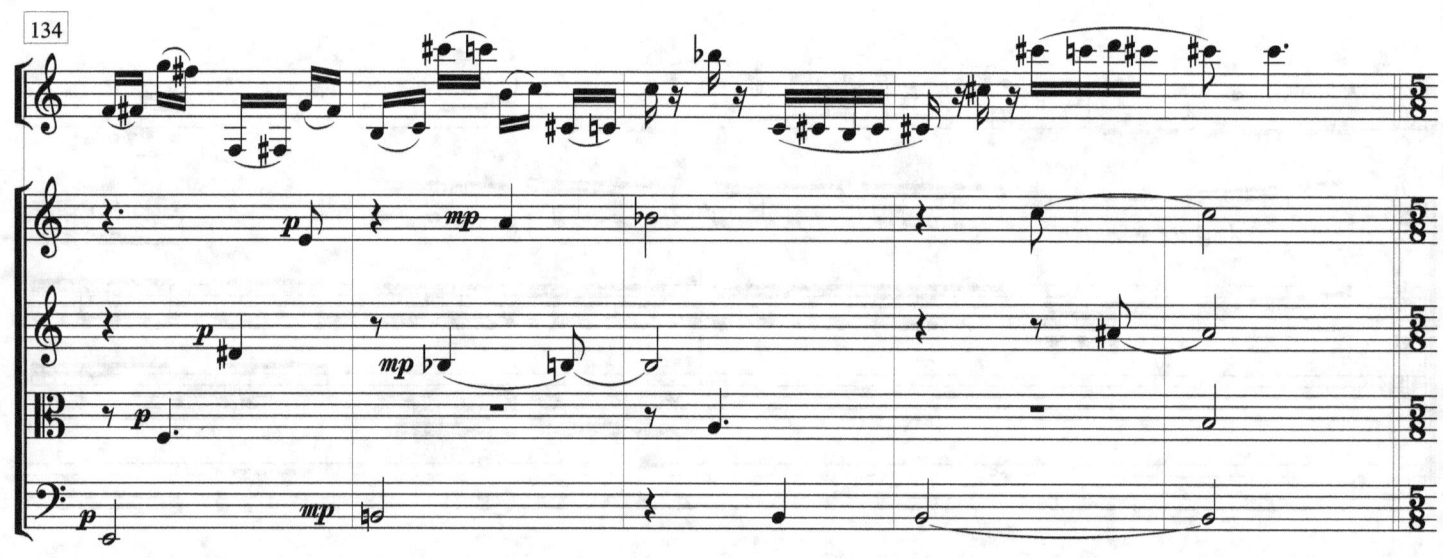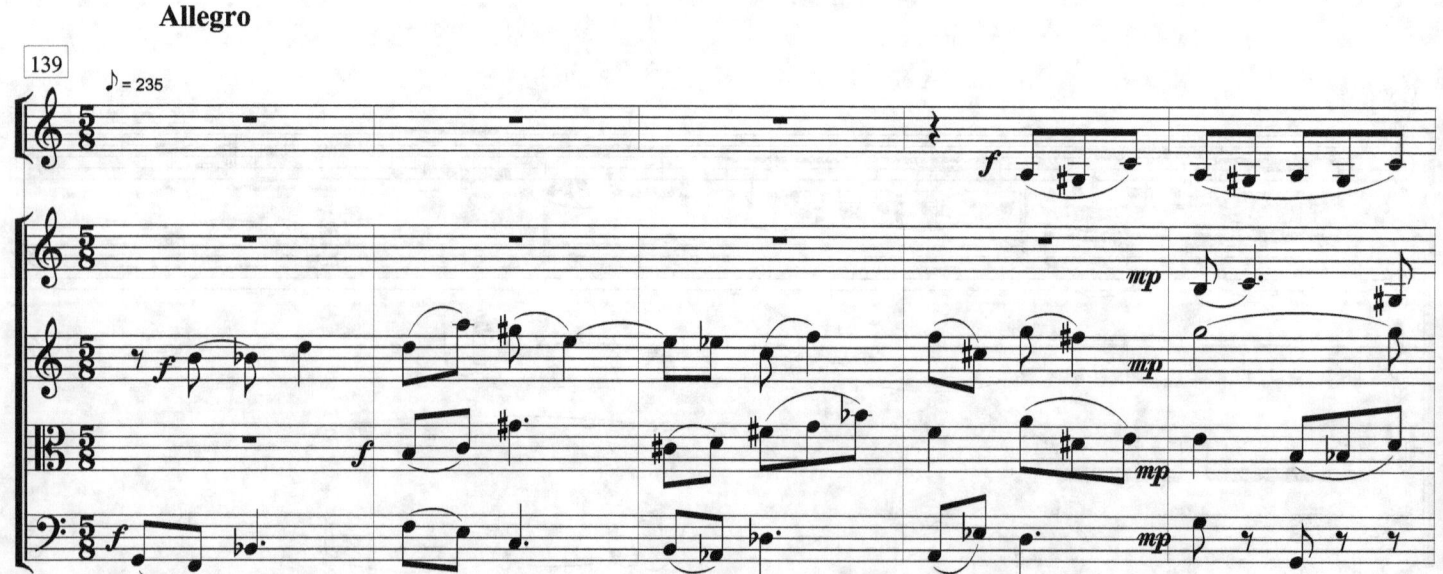

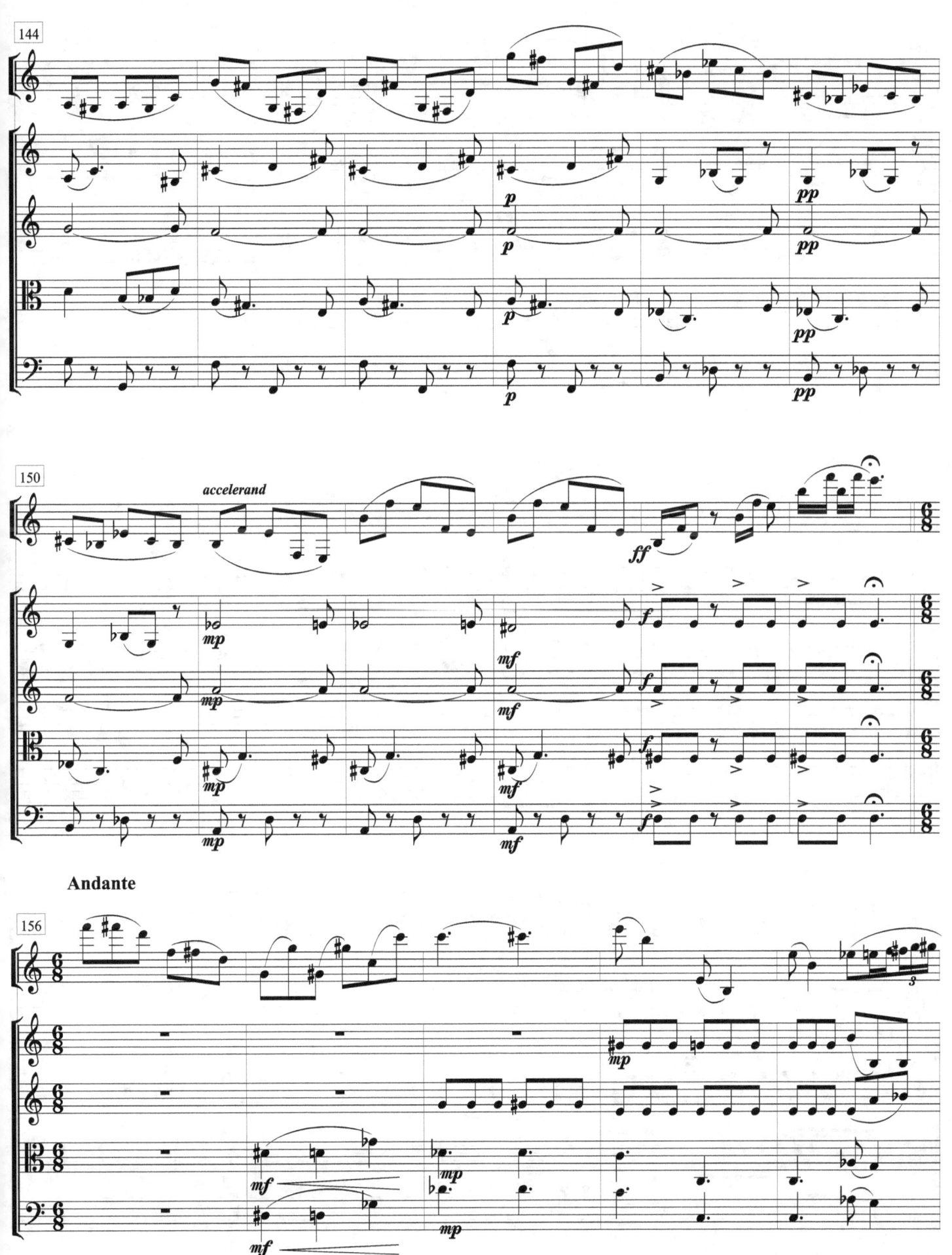

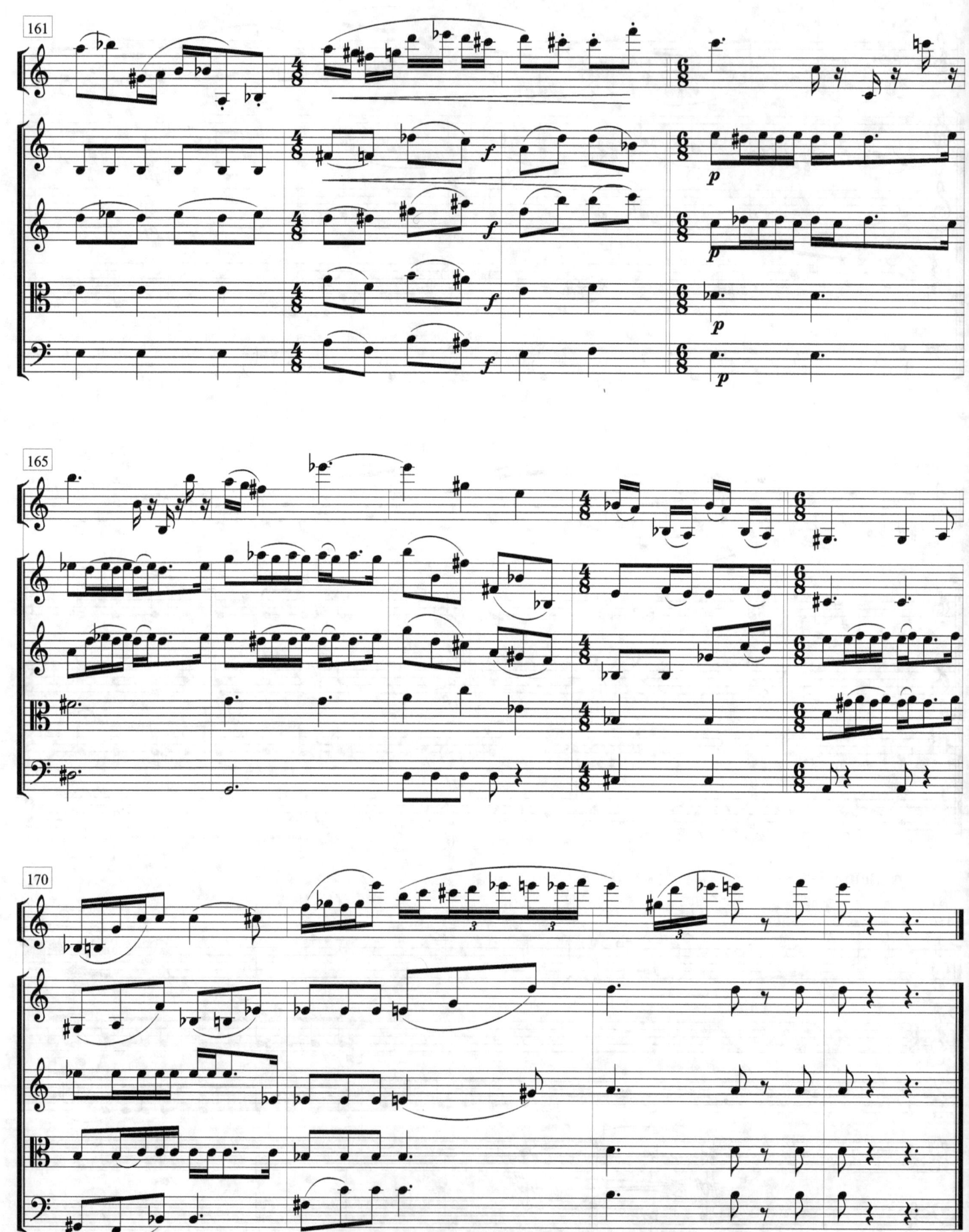

Daniel Morgade

(Uruguay; n 1977)

Partes instrumentales

Daniel Morgade

(Uruguay; n 1977)

Quinteto, Op32.

Parte solista

*para clarinete en Sib solista
y Cuarteto de Cuerdas*

Quinteto

Para Clarinte y Cuarteto de Cuerdas; Op32
Al Mtro. Alejandro Moreno

Daniel Morgade 2004
(Uruguay; 1977)

Andante

Clarinete en Sib

Daniel Morgade

(Uruguay; n 1977)

Quinteto, Op32.

Parte solista

*para clarinete en Sib solista
y Cuarteto de Cuerdas*

Quinteto
Para Clarinte y Cuarteto de Cuerdas; Op32
Al Mtro. Alejandro Moreno

Daniel Morgade 2004
(Uruguay; 1977)

Andante

Clarinete en Sib

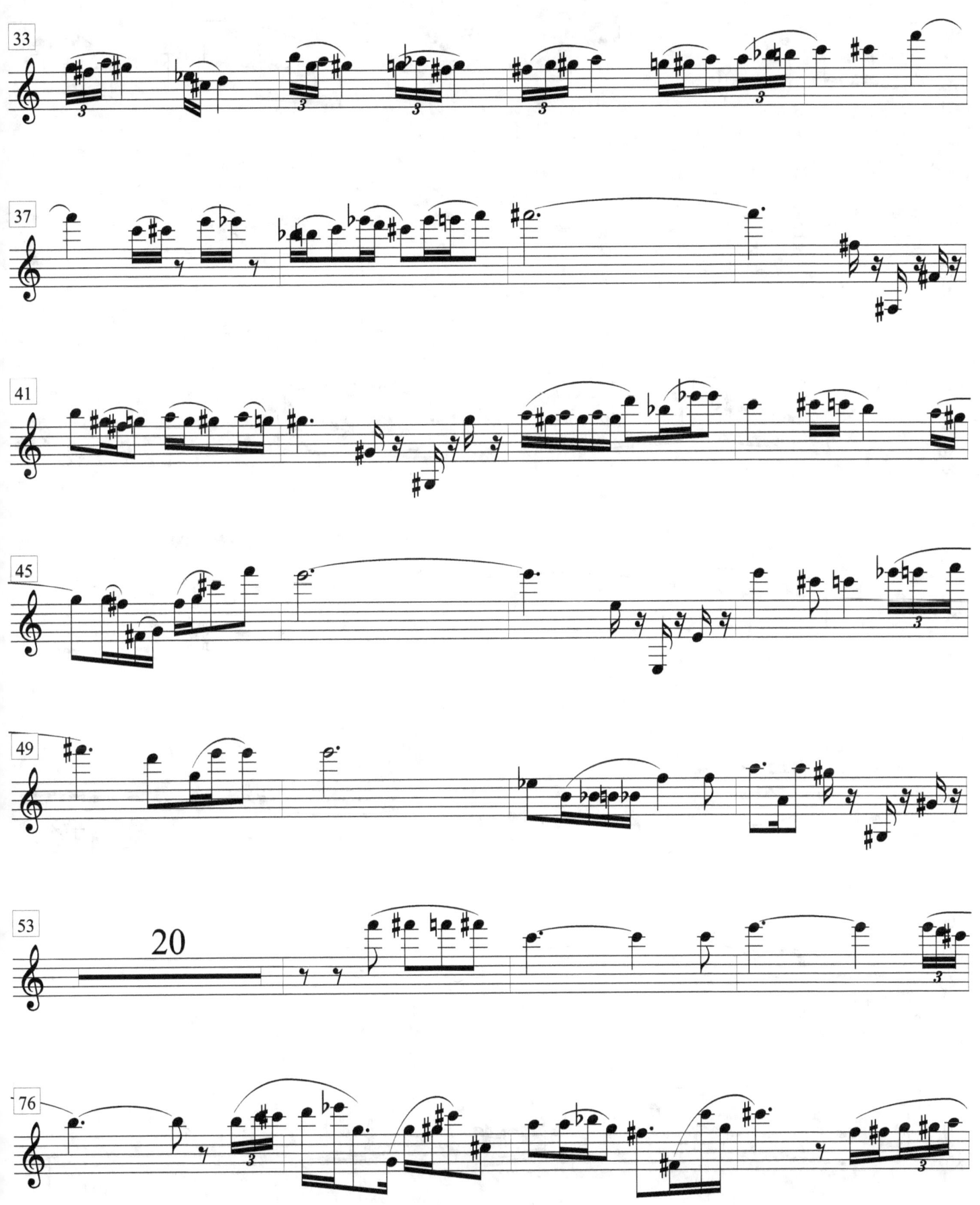

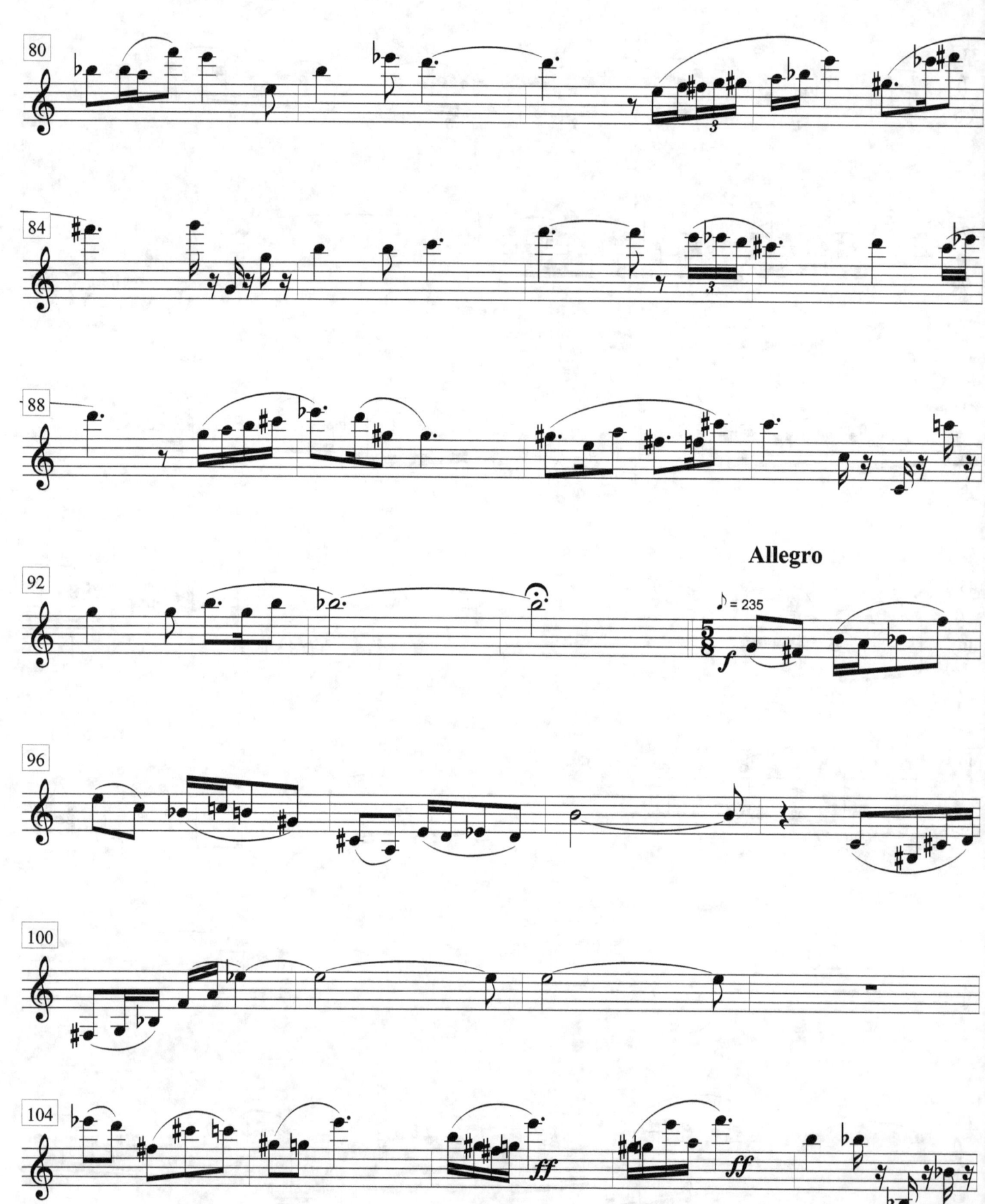

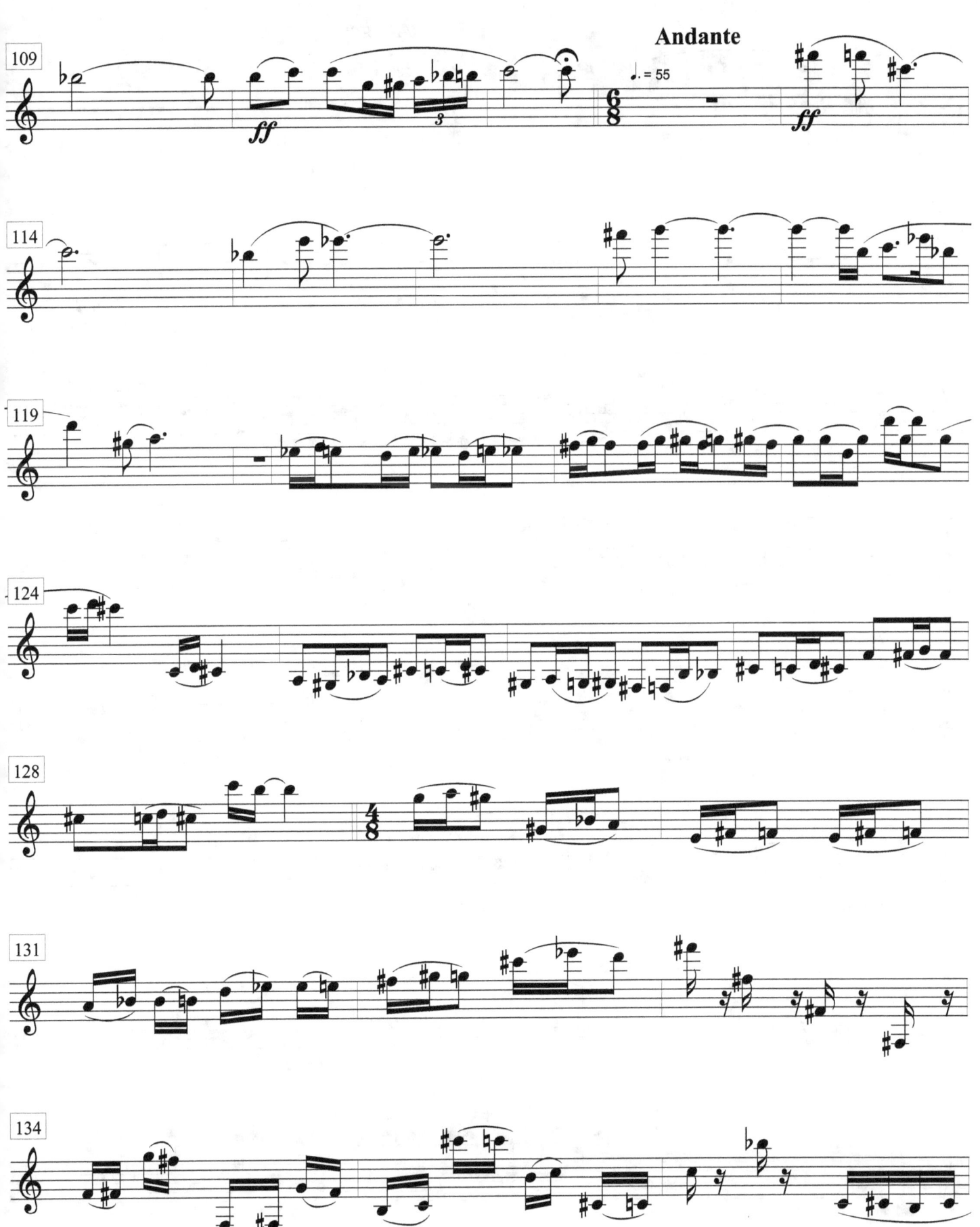

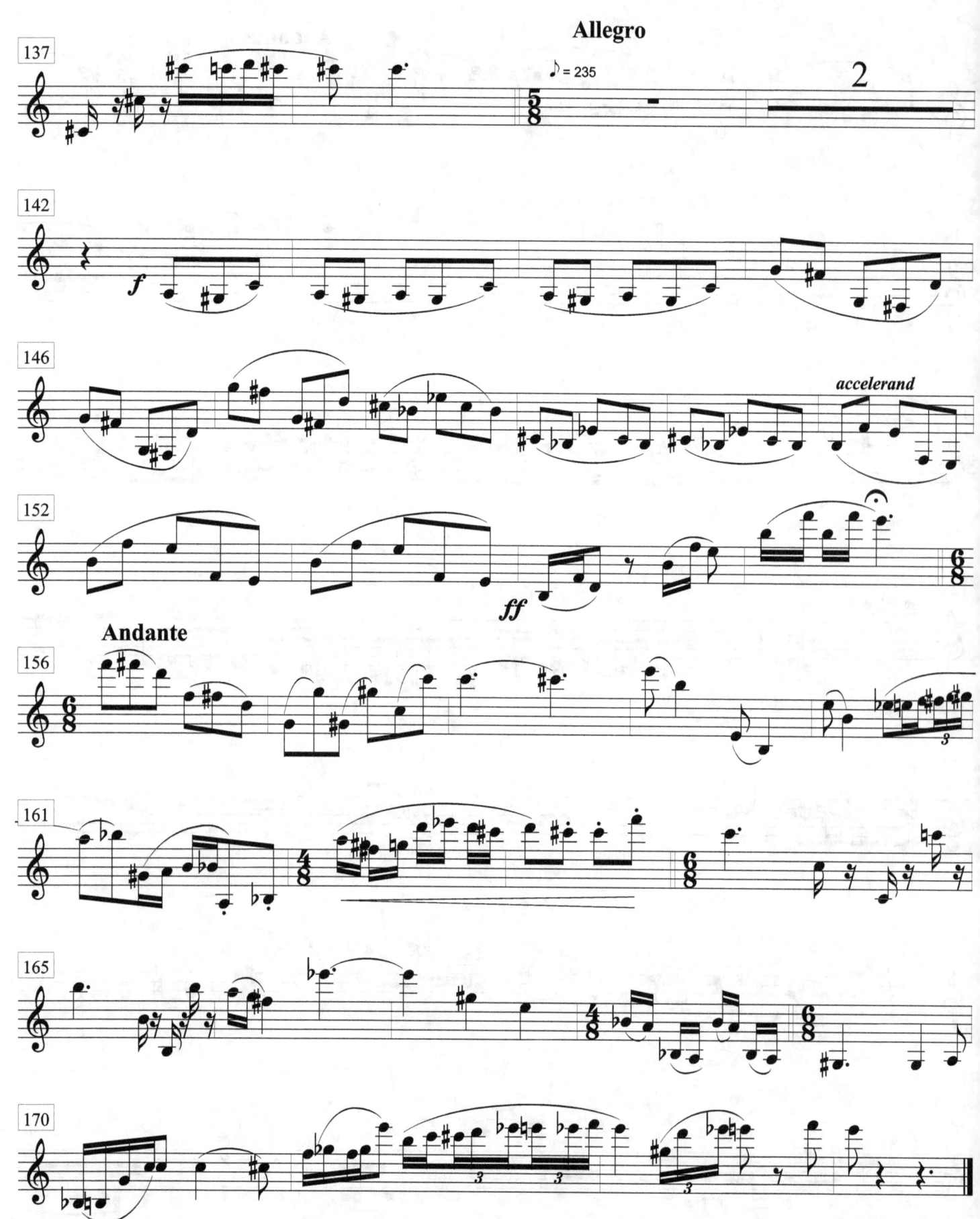

Daniel Morgade

(Uruguay; n 1977)

Quinteto, Op32.

1º Violín

*para clarinete en Sib solista
y Cuarteto de Cuerdas*

Quinteto
Para Clarinte y Cuarteto de Cuerdas; Op32
Al Mtro. Alejandro Moreno

Daniel Morgade 2004
(Uruguay; 1977)

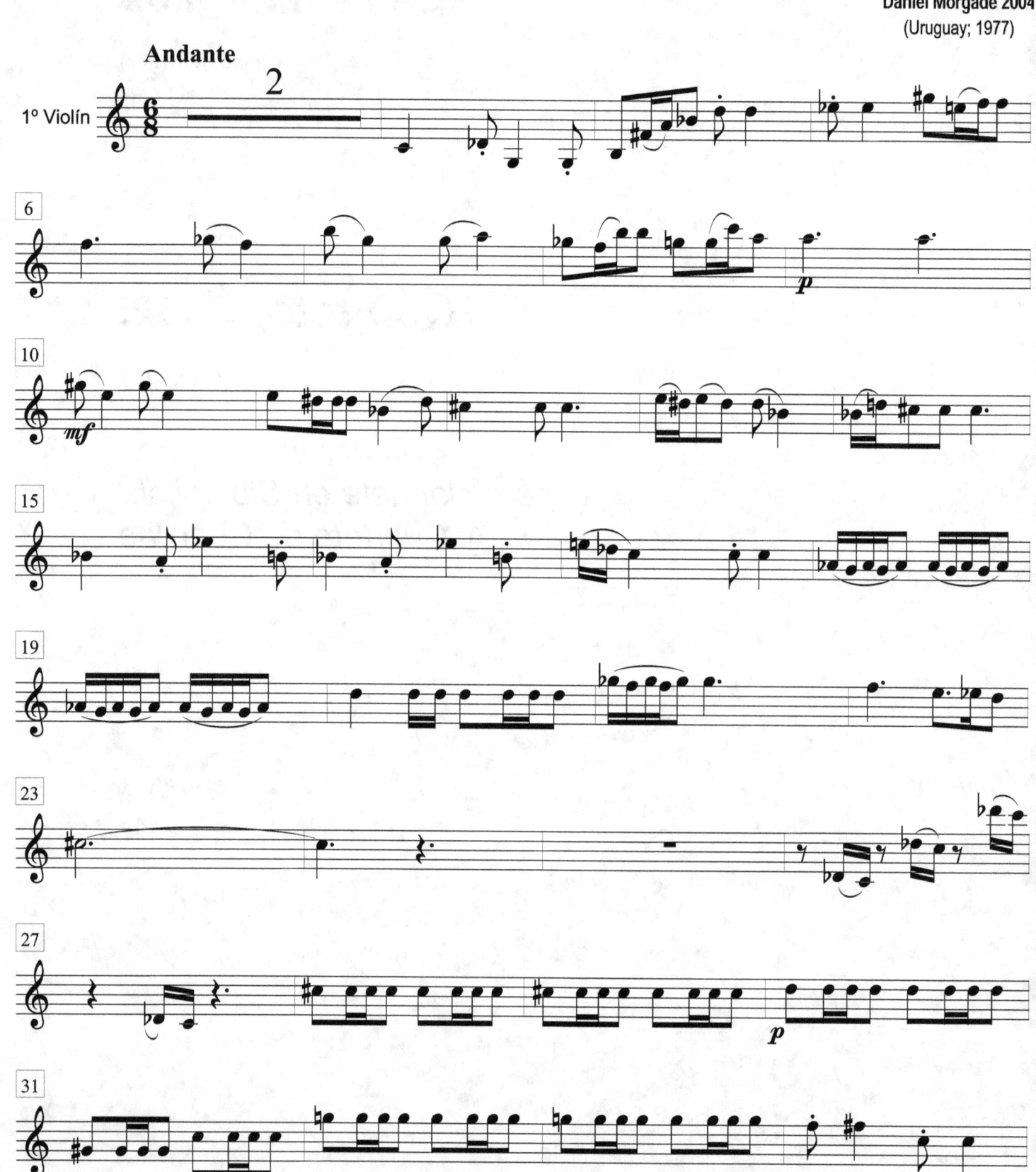

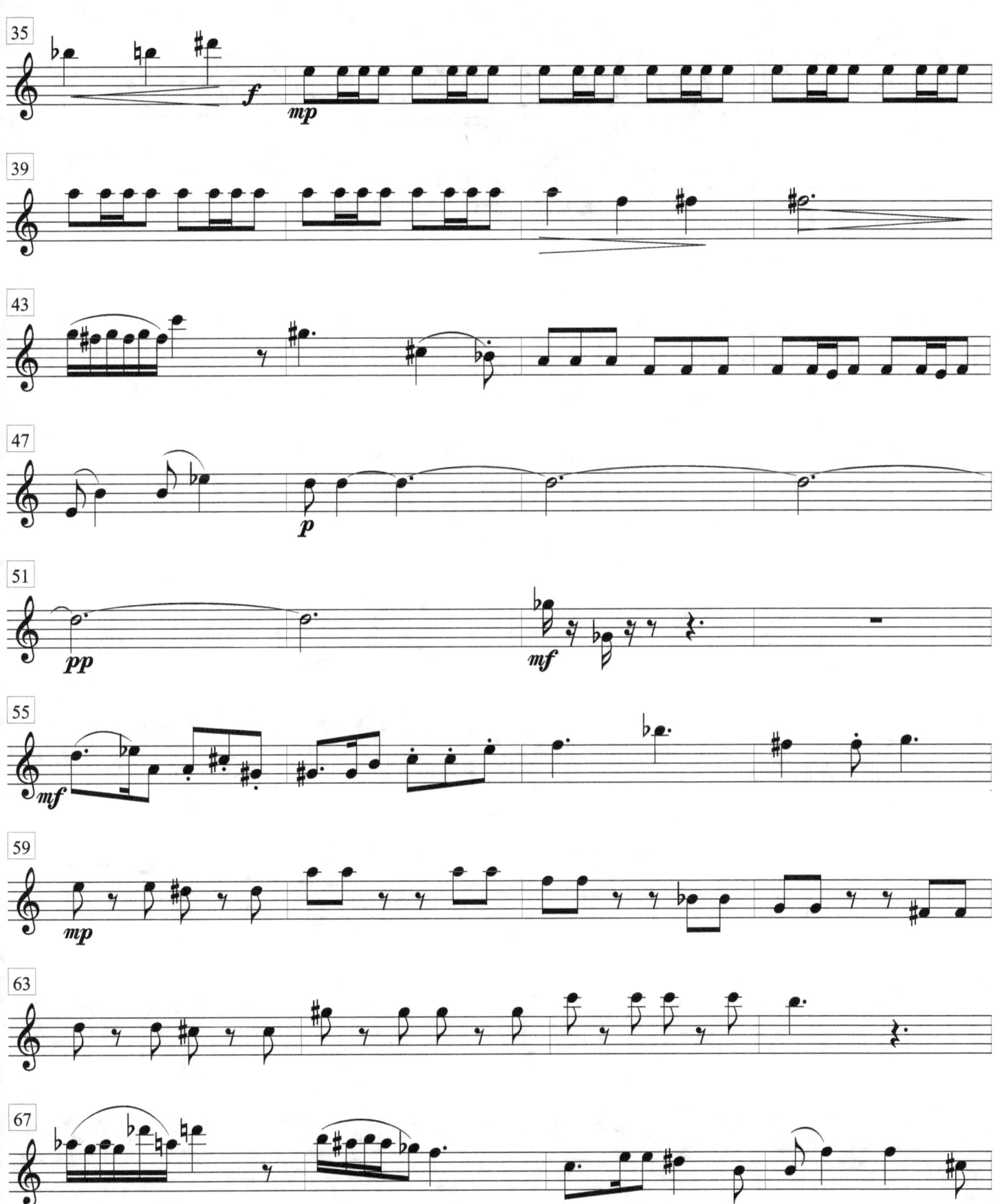

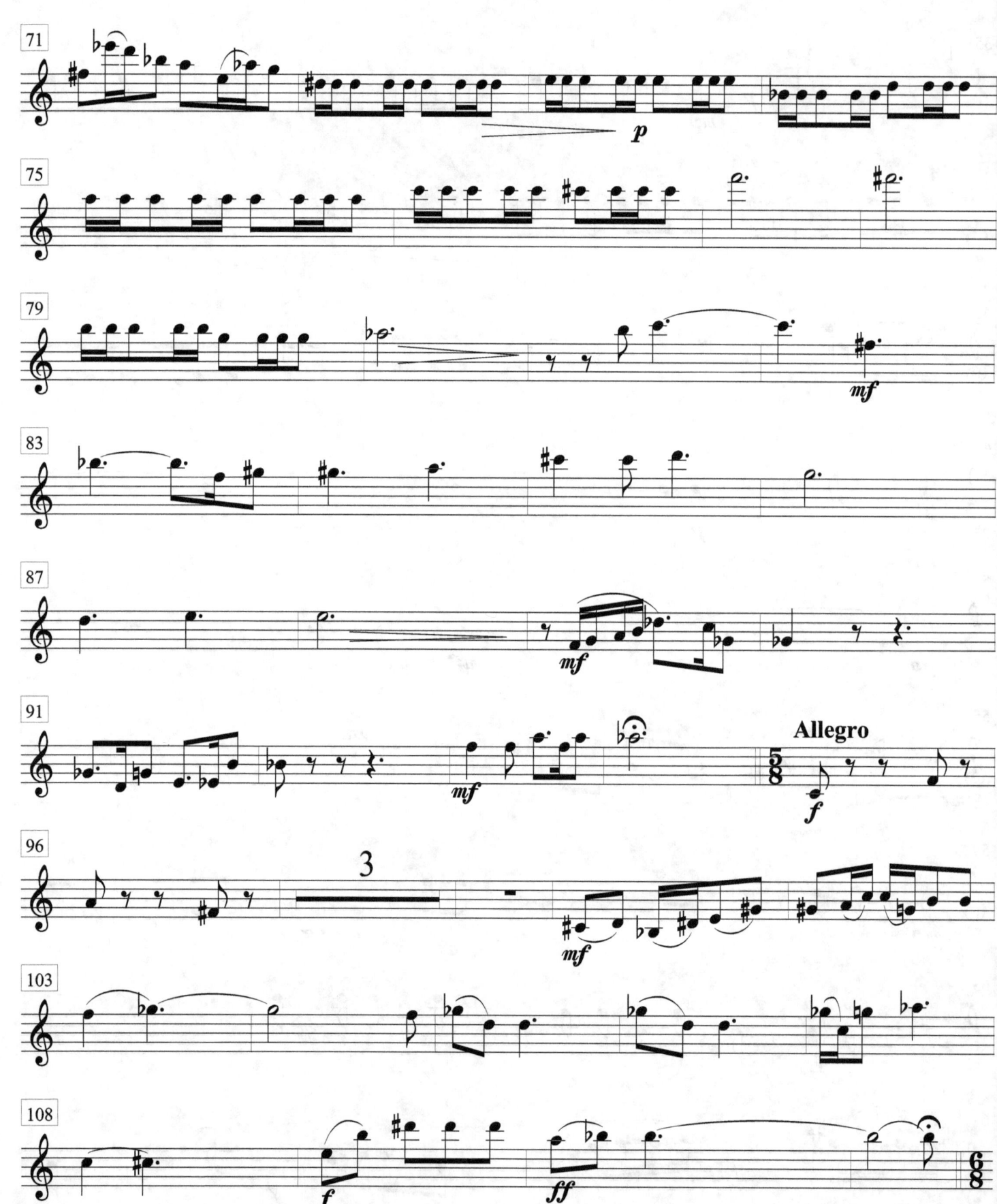

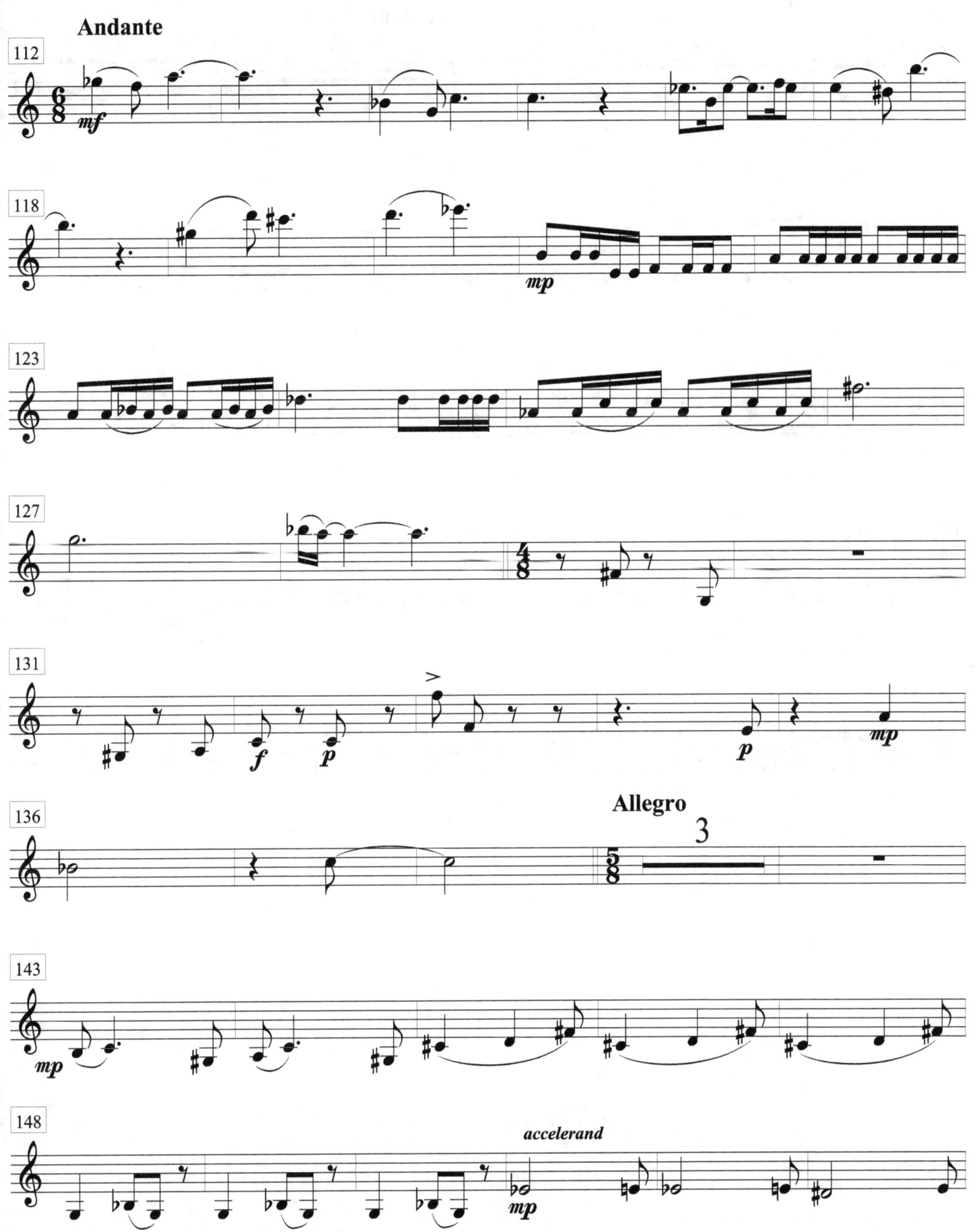

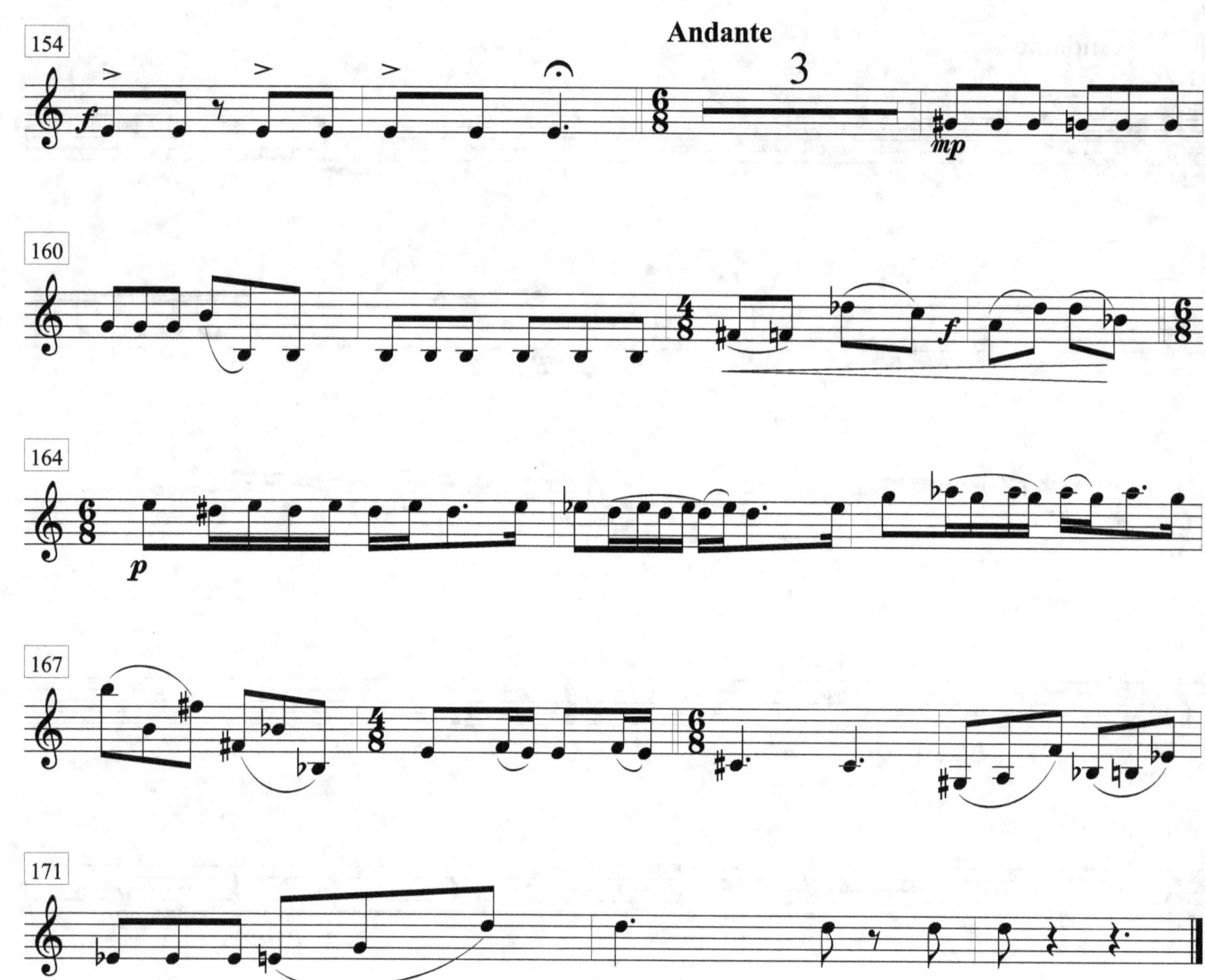

Daniel Morgade

(Uruguay; n 1977)

Quinteto, Op32.

2º Violín

*para clarinete en Sib solista
y Cuarteto de Cuerdas*

Quinteto
Para Clarinte y Cuarteto de Cuerdas; Op32
Al Mtro. Alejandro Moreno

Daniel Morgade 2004
(Uruguay; 1977)

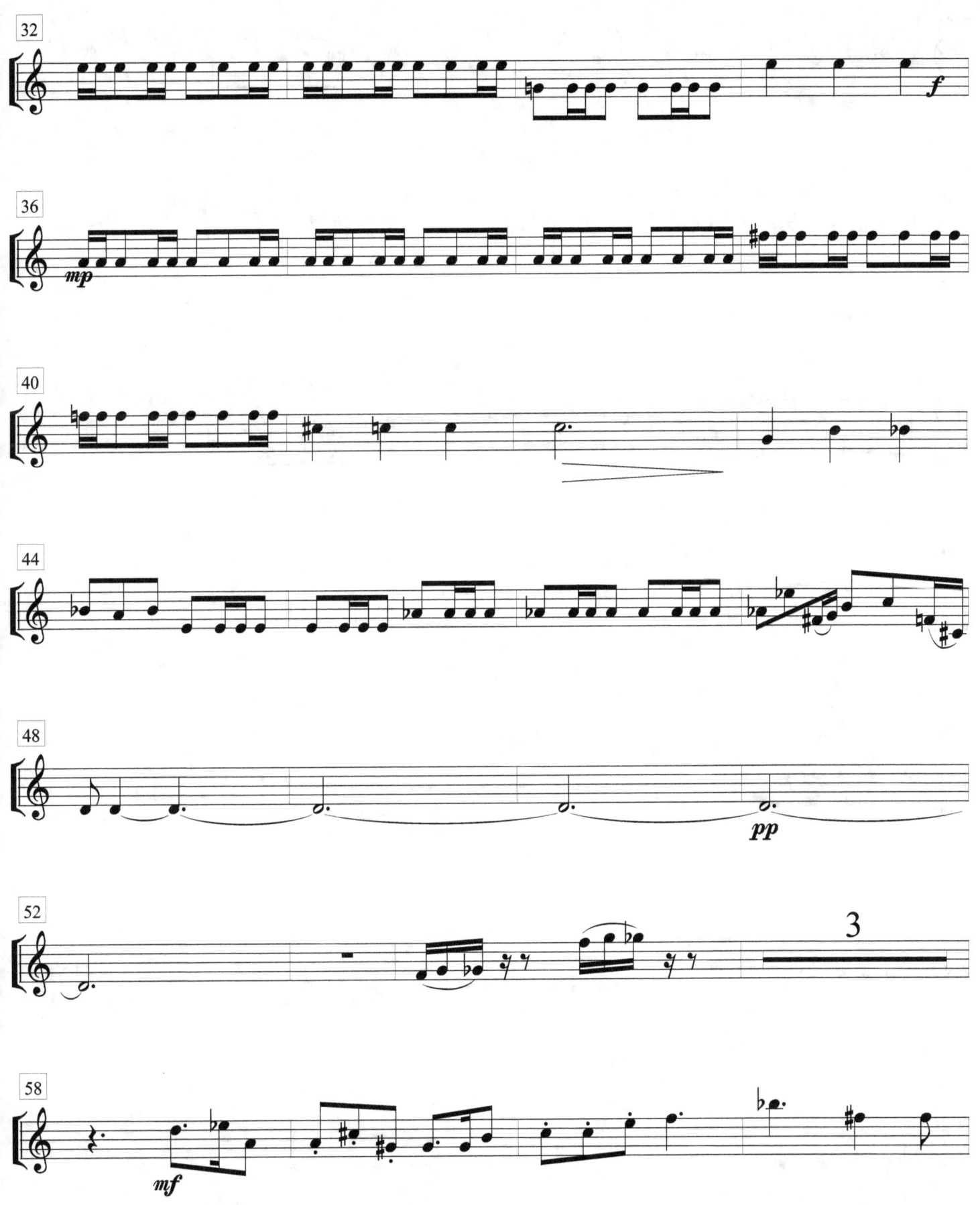

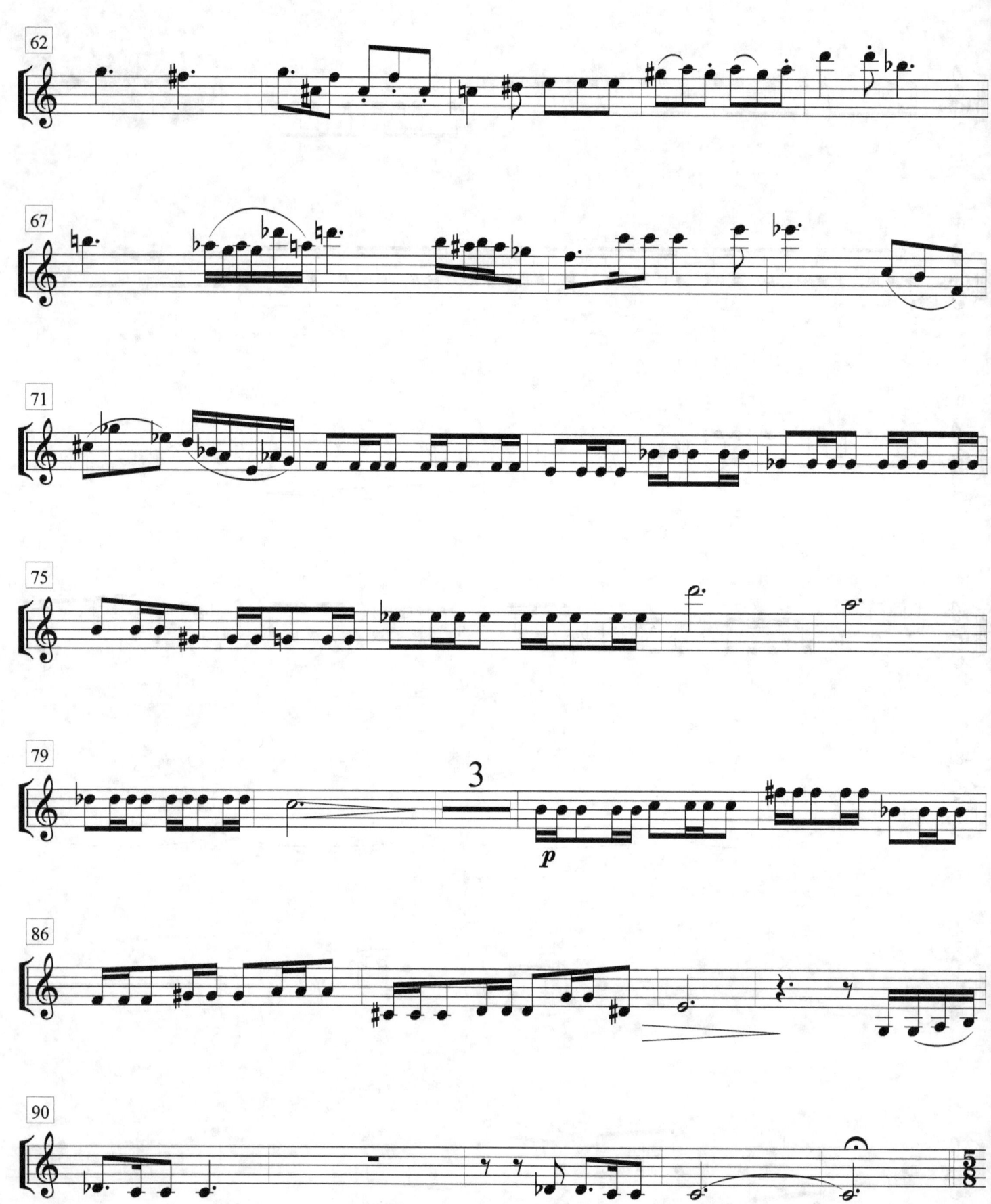

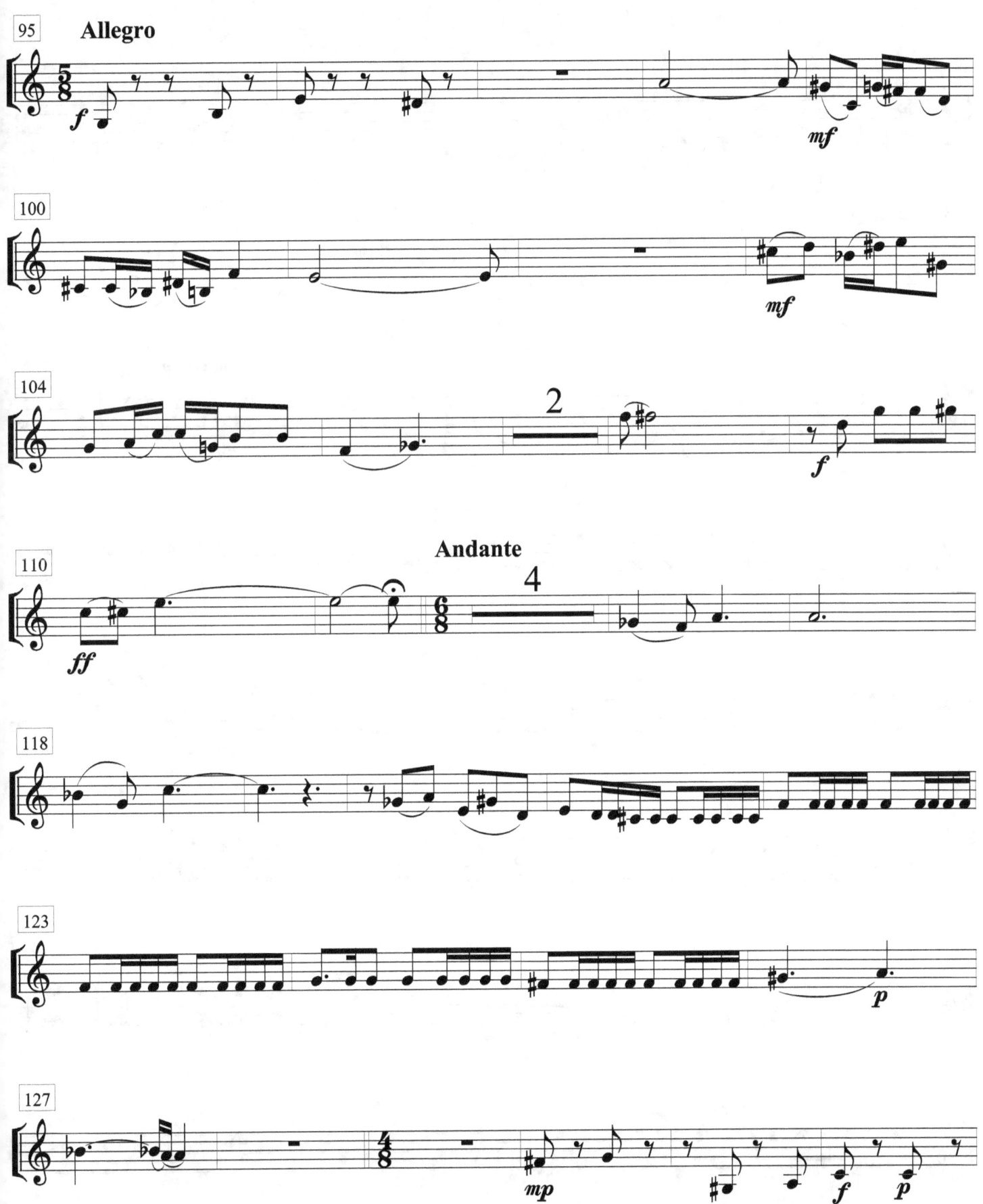

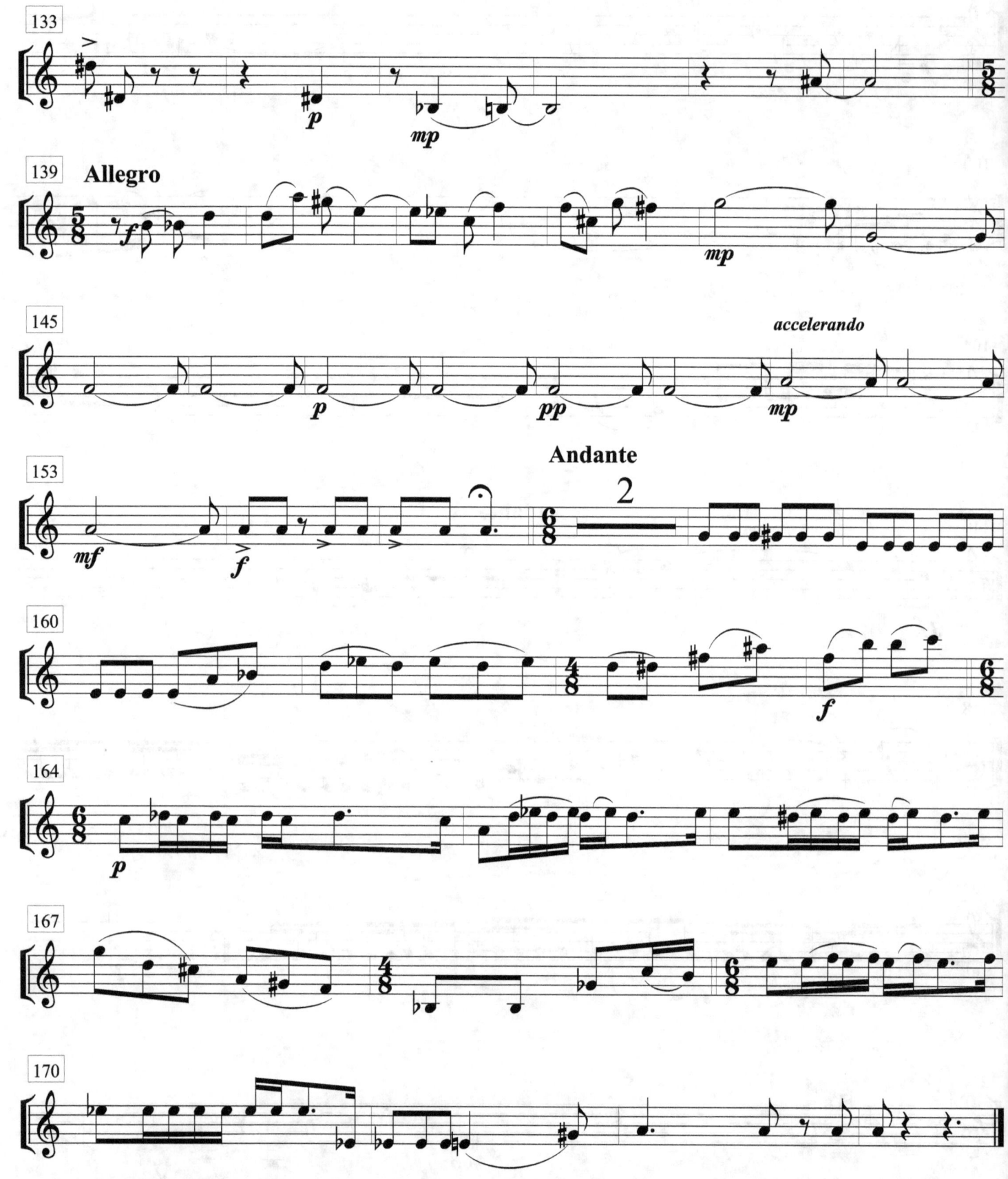

Daniel Morgade

(Uruguay; n 1977)

Quinteto, Op32.

Viola

*para clarinete en Sib solista
y Cuarteto de Cuerdas*

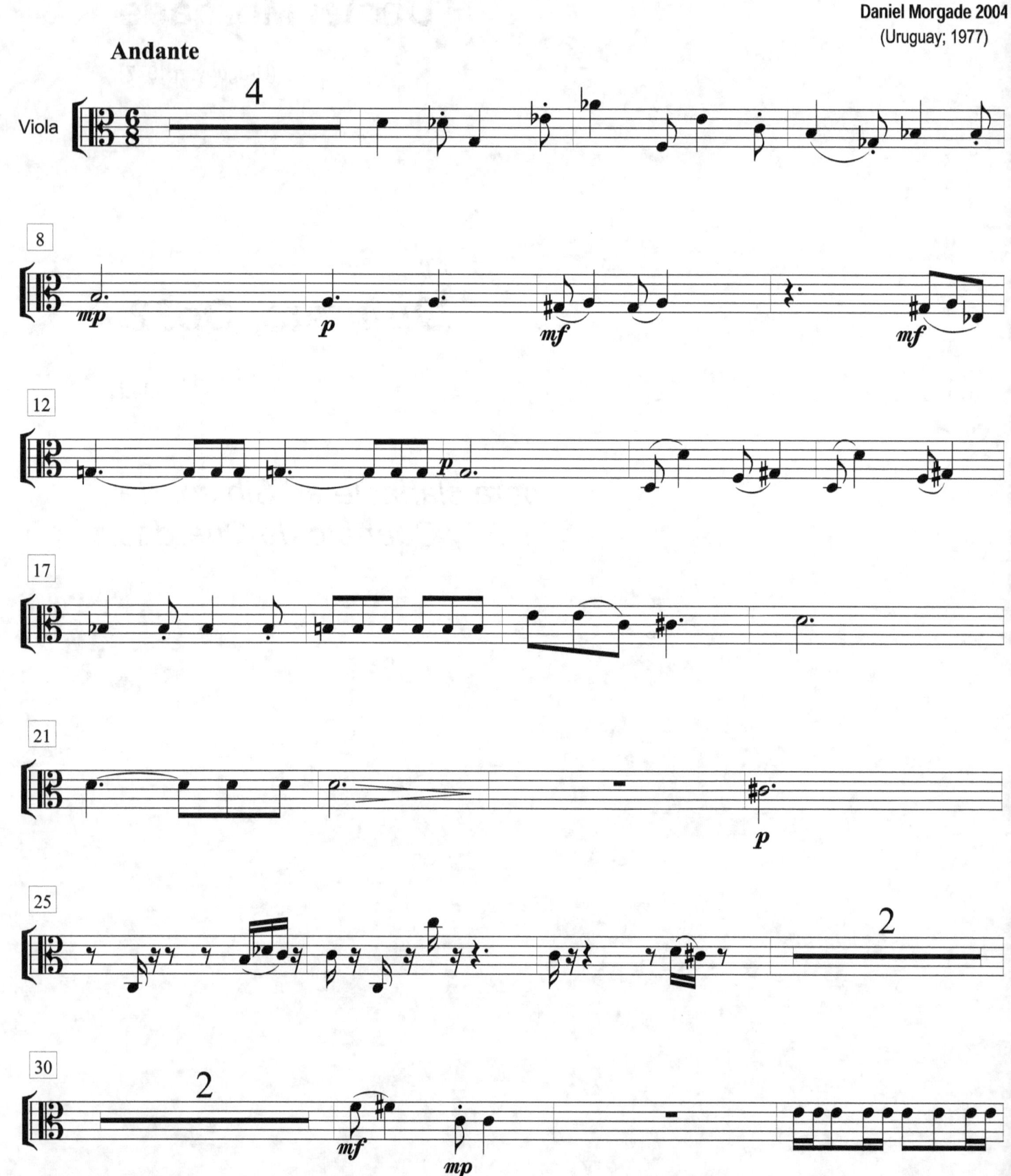

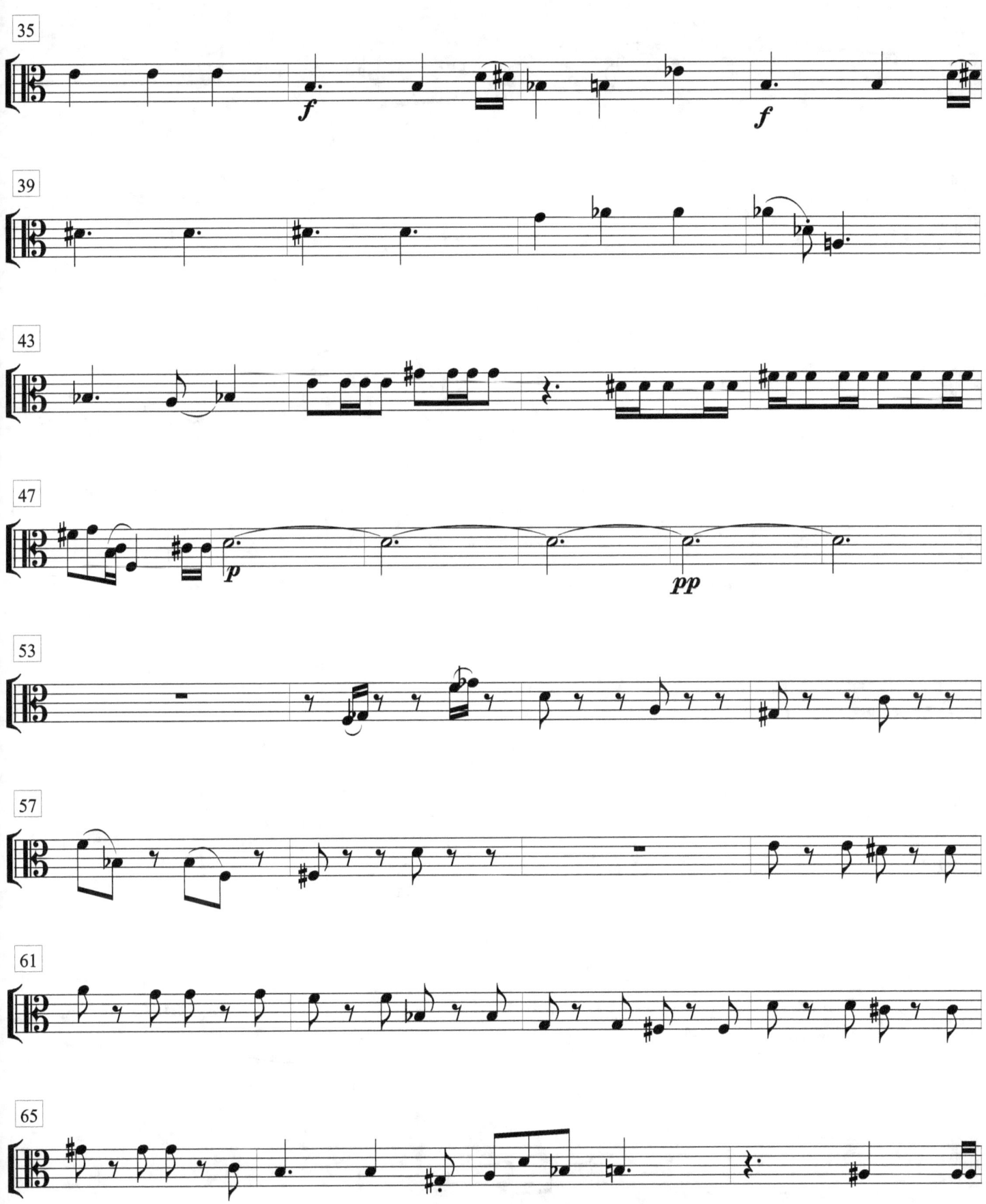

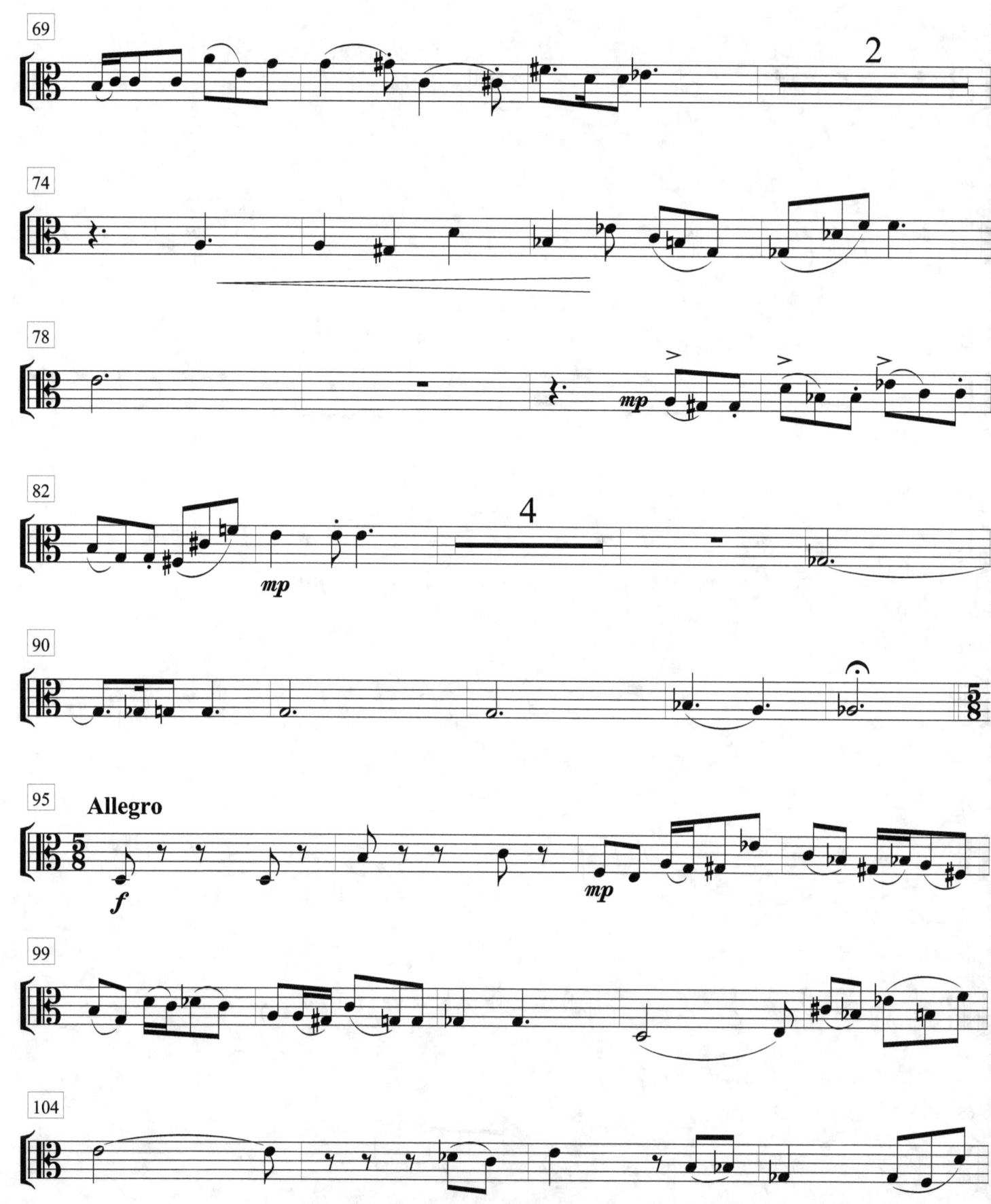

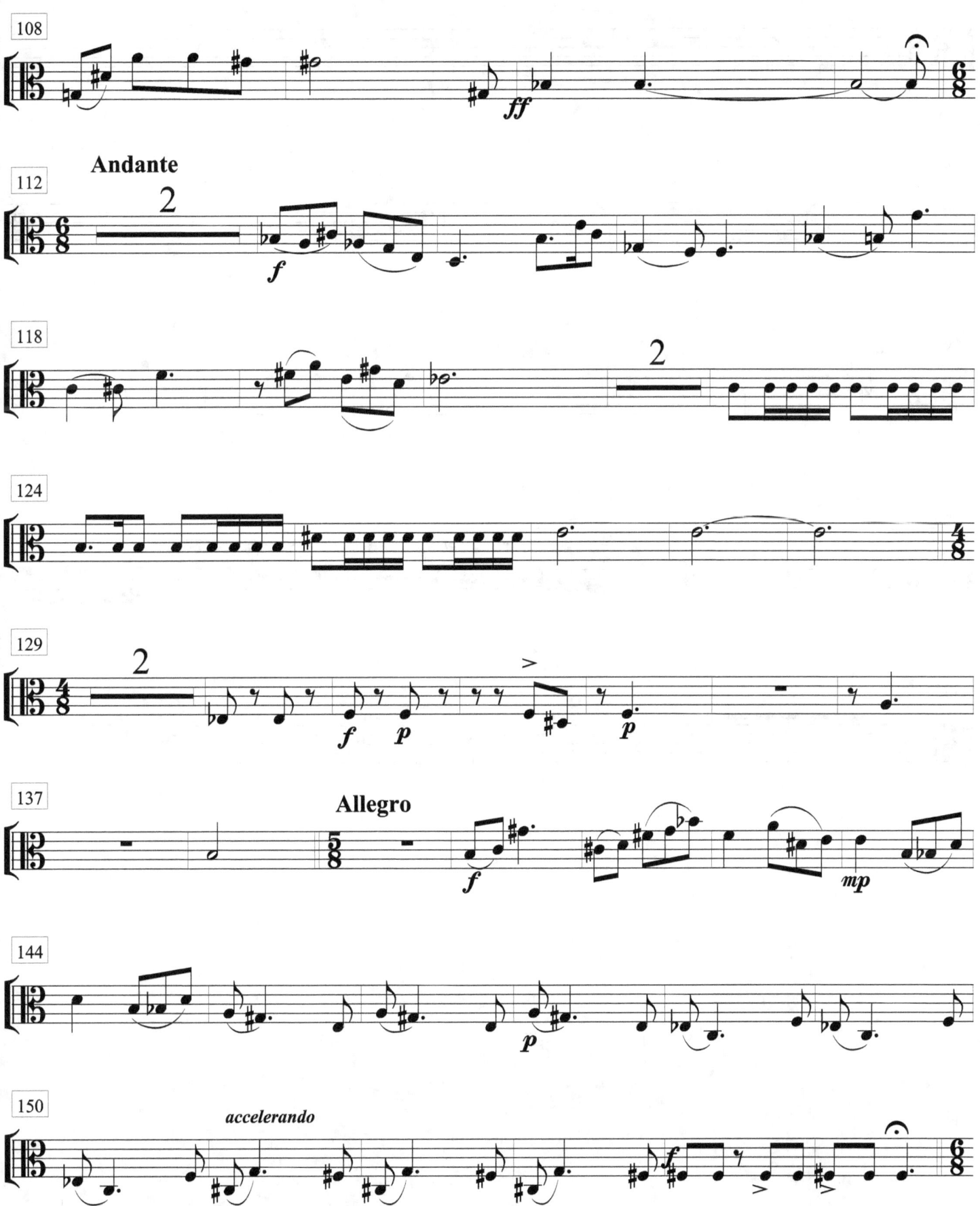

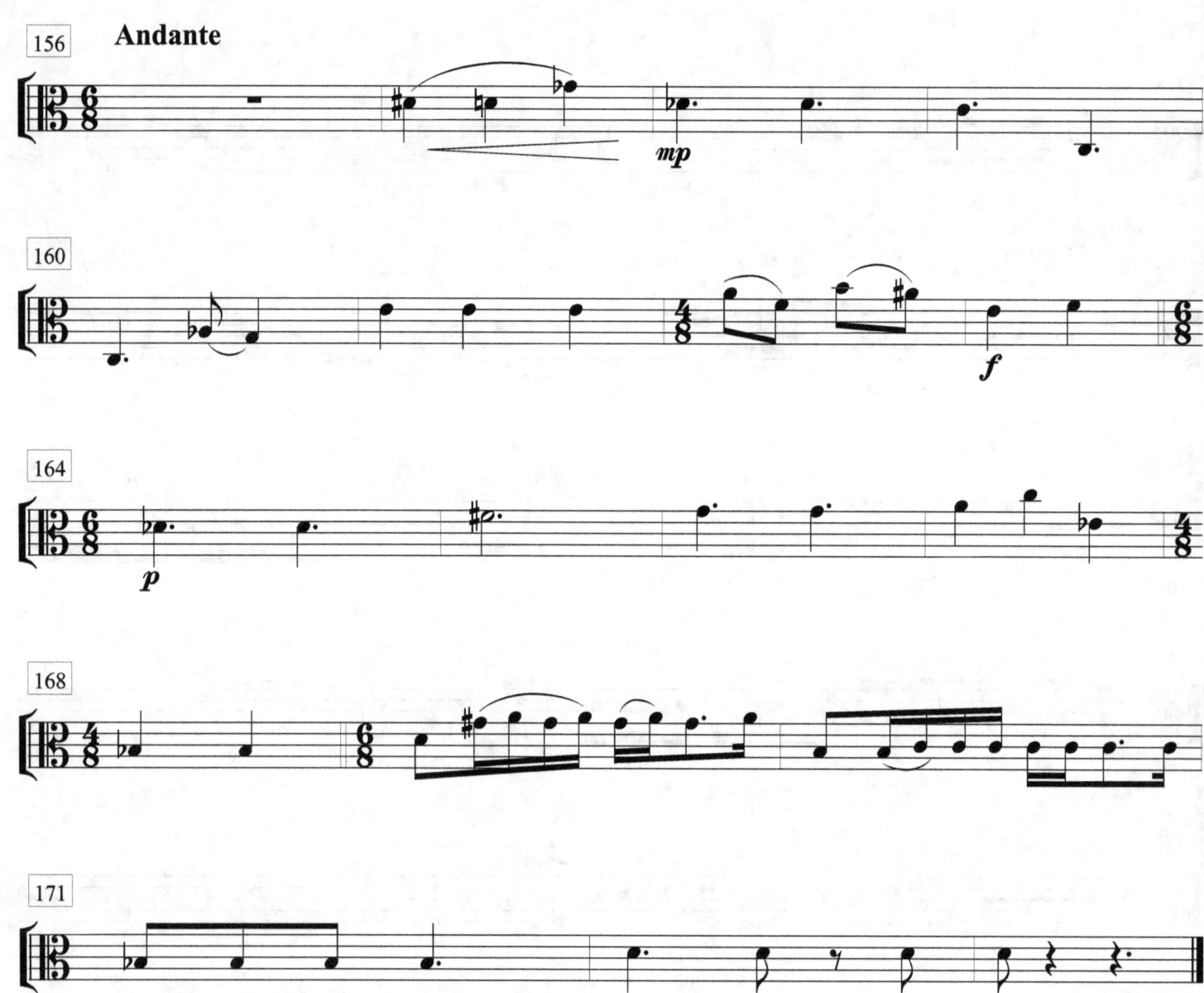

Daniel Morgade

(Uruguay; n 1977)

Quinteto, Op32.

Cello

*para clarinete en Sib solista
y Cuarteto de Cuerdas*

Quinteto
Para Clarinte y Cuarteto de Cuerdas; Op32
Al Mtro. Alejandro Moreno

Daniel Morgade 2004
(Uruguay; 1977)

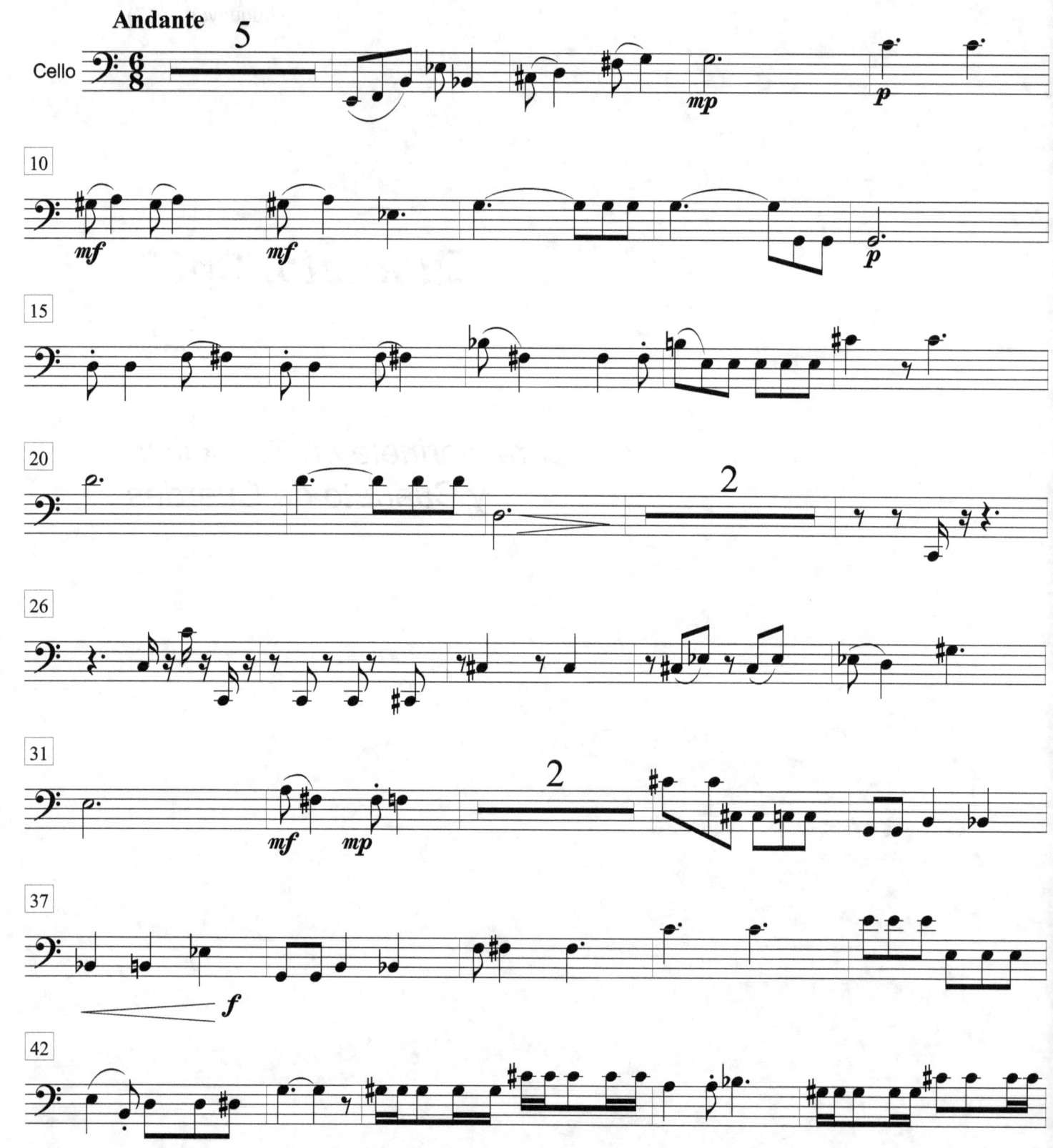

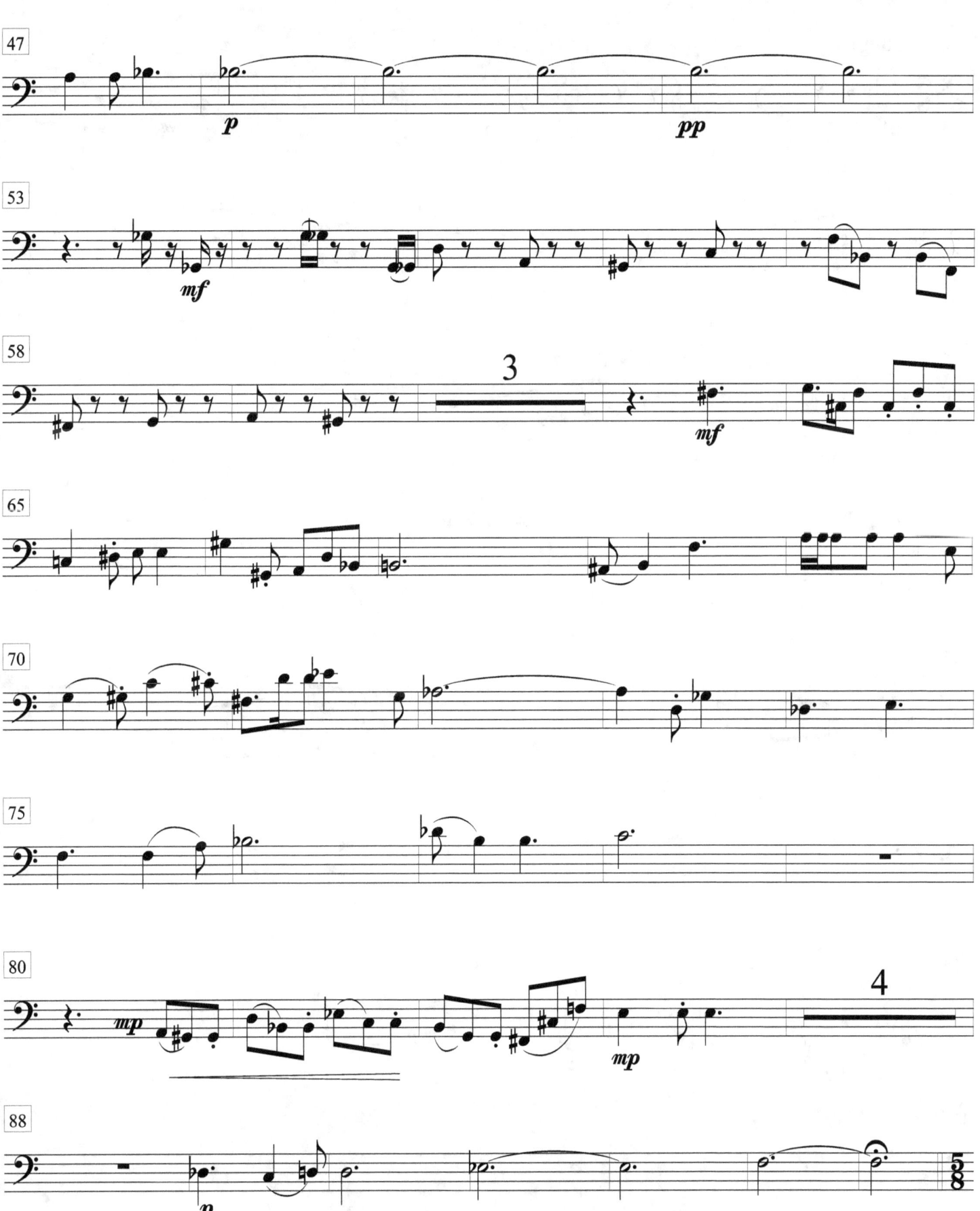

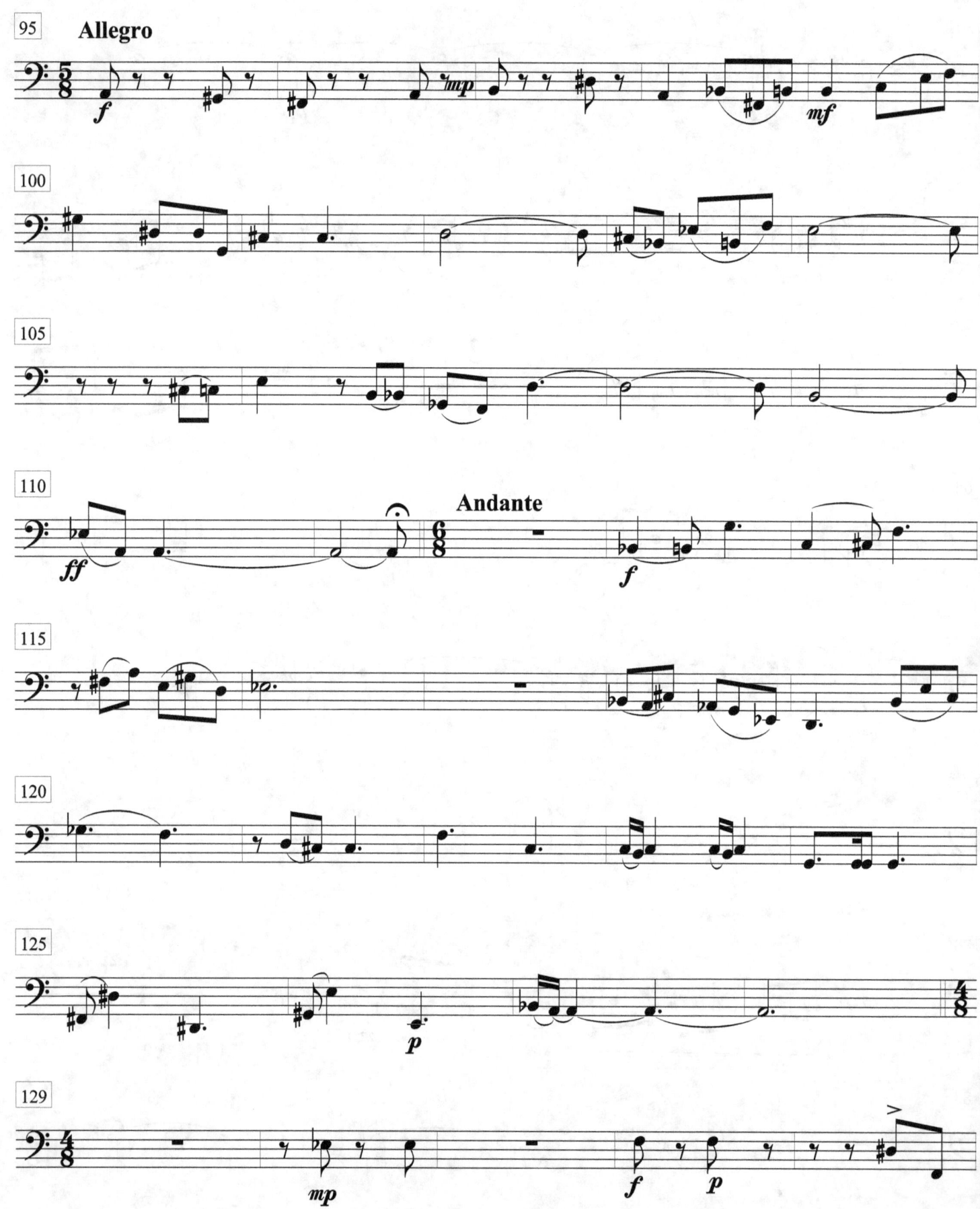

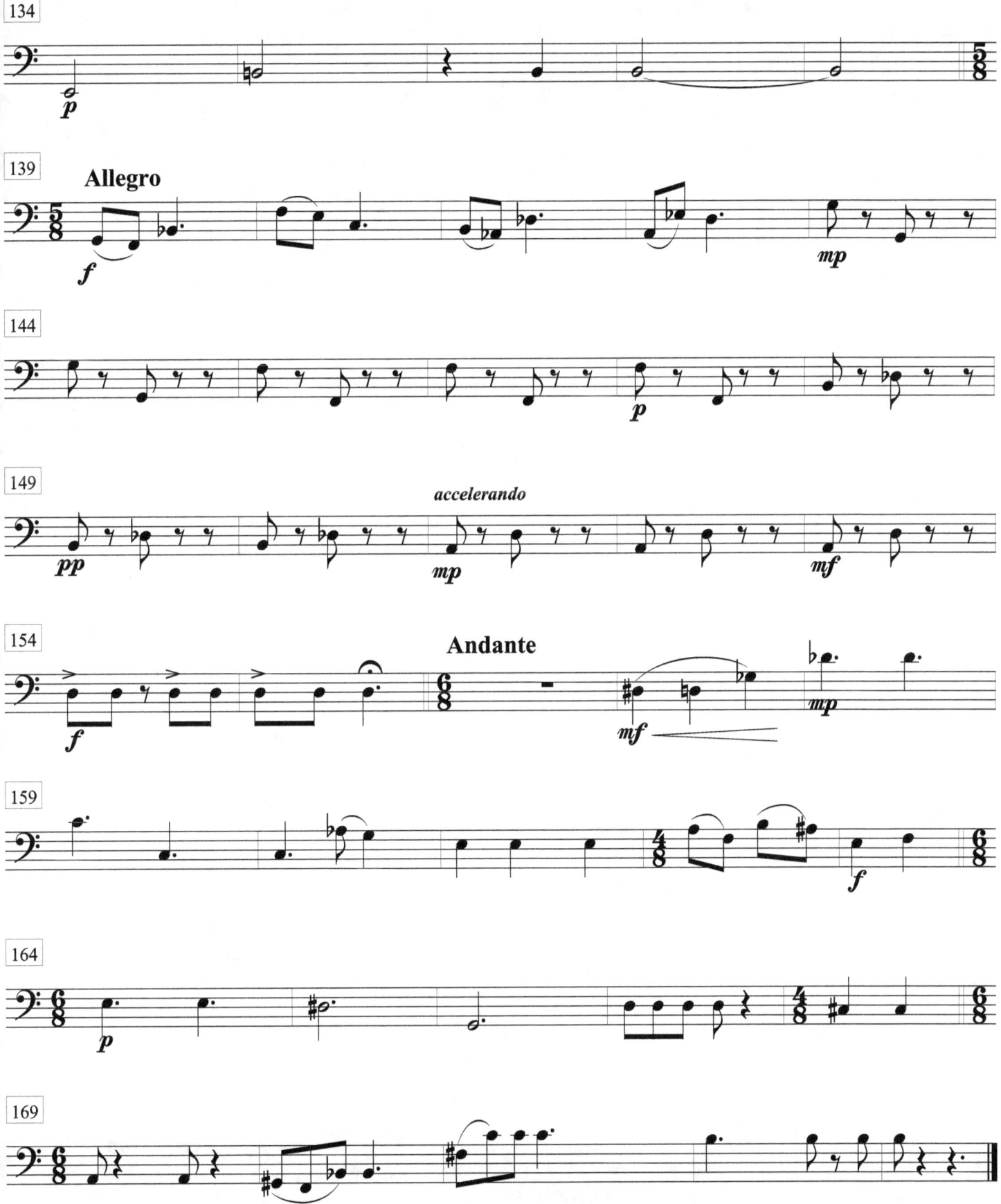

Editado por Daniel Morgade
Derechos reservados por
Asociación General de Autores del Uruguay AGADU
Edición 2015

Lulu.com

www.ingramcontent.com/pod-product-compliance
Lightning Source LLC
Chambersburg PA
CBHW081145170526
45158CB00009BA/2678